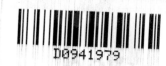

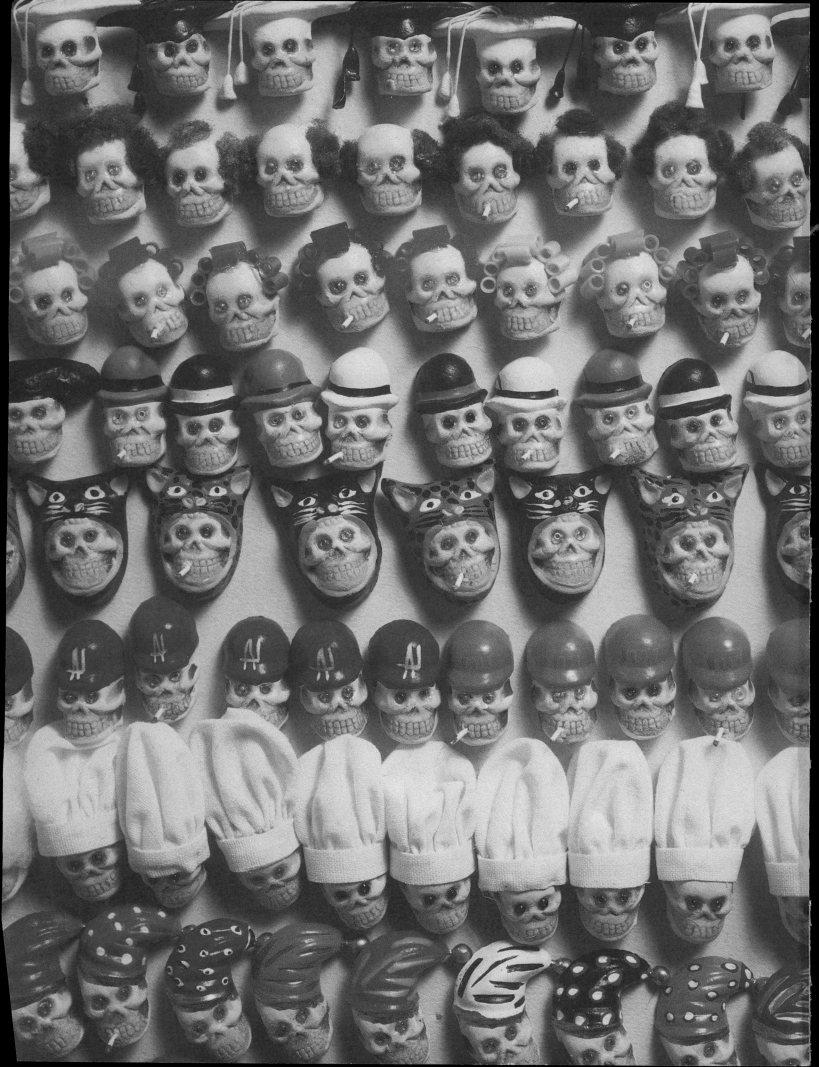

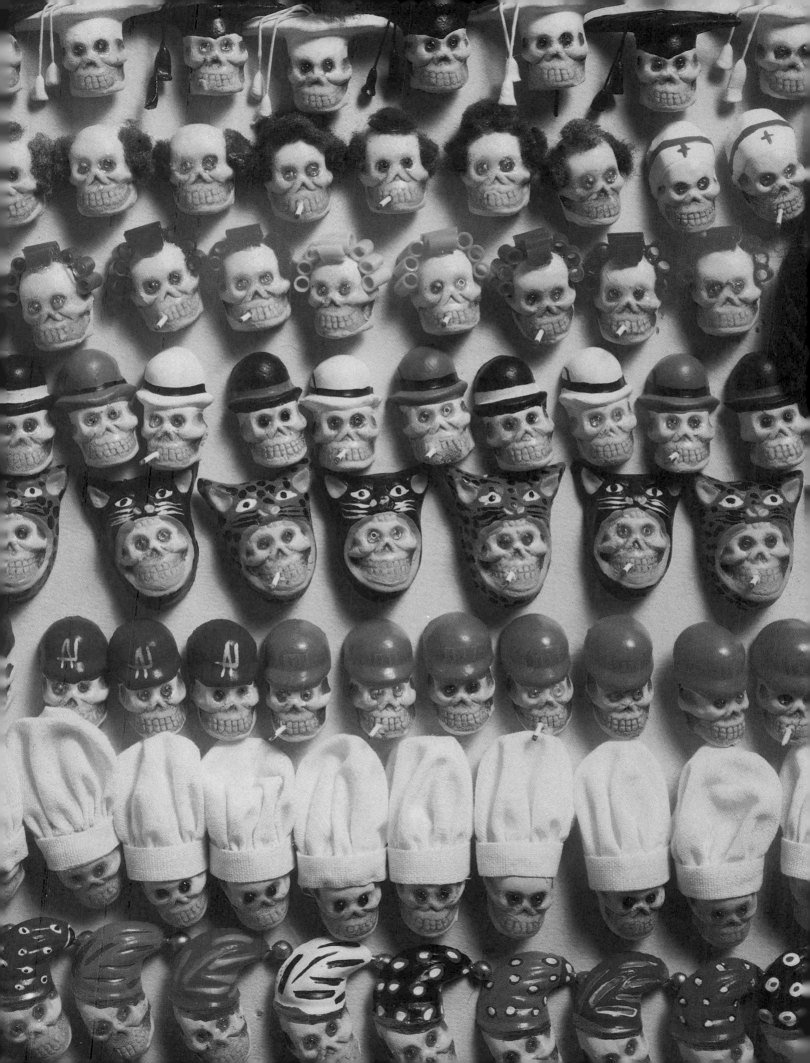

EL DIA DE LOS MUERTOS

THE LIFE OF THE DEAD IN MEXICAN FOLK ART

ESSAYS BY MARÍA TERESA POMAR
ENSAYOS POR MARÍA TERESA POMAR

MODERN ART MUSEUM OF FORT WORTH • 1995

This catalogue accompanied an exhibition organized by The Fort Worth Art Museum, now the Modern Art Museum of Fort Worth, with the assistance of the Museo Nacional de Artes e Industrias Populares del Institutz Nacional Indigenista, Mexico City, and InterCultura, Fort Worth.

Designed by Vicki Whistler.
Cover design by StuartBacon, Fort Worth.
Edited by Matthew Abbate and Allison Wagner.
Translated by Veronica Grossi.

Library of Congress Cataloguing-in-Publication Data:

The Fort Worth Art Museum.
 El Dia de los Muertos:
 The Life of the Dead in Mexican Folk Art.
 Catalogue of an exhibition.
 Foreword by E.A. Carmean, Jr.; Introduction
 by Carlos Monsiváis; Essays by María Teresa Pomar.

Library of Congress Catalogue Card Number: 87-8251
ISBN #: 0-929865-14-6

Cover:
Don Aurilio Flores
Skeleton Musicians/Musicos Calveras, 1985
Painted Clay/Barro pintado

Back:
Felipe, Leonardo and David Linares
Texas Rodeo/Rodeo de Tejas, 1986
Papier-mâché and painted clay/Papel aglutinado y Barro pintado

Frontispiece:
No. 3. Agustin Galicia Palacios.
Man Walking Dog from *Strolling Through The Park/*
Hombre paseando con su perro de *Paseo en el parque*, 1985.
Papier-mâché, wood, wire, and paint/
Papel aglutinado, madera, alambre y pintura

End papers:
No. 45. Artist unknown/Artesano anónimo
Skull Pins/ Prendedores de calaveras, 1986.
Painted clay and wire/
Barro pintado y alambre

Photography credits:
Francisco Arciniega Cortés, pp. 90, 91; Jeffrey Jay Foxx, p. 77; Julio Galindo, pp. 79, 85, 87, 88; Laura Gonzales, pp. 81, 93; Ruth Lechuga, pp. 75, 80; Maritza López, pp. 2, 76; Natalia Kochen, p. 66; Joe Rodríguez, p. 64; Guillermo Shelley, pp. 69, 86; Marc Sommers, pp. 70, 71; Cristina Taccone, pp. 7, 62, 67, 68, 72, 74, 78, 83; Antonio Turok, p. 84; Jill Vexler, pp. 64, 73, 82, 89, 92; David Wharton, cover, end papers, frontispiece, pp. 6, 8, 18, 20, 21, 22, 25, 26, 28, 29, 30, 31, 32, 33, 34, 35, 36, 37, 38, 39, 40, 41, 42, 43, 44, 45, 46, 47, 48, 49, 50, 51, 52, 53, 54, 55, 56, 57, 58, 59, 60, 101, 102; Anthony Wright, p. 94.

El Dia de los Muertos: The Life of the Dead in Mexican Folk Art
Exhibition Schedule

The Fort Worth Art Museum
Fort Worth, Texas
October 4-November 4, 1987

The Serpentine Gallery
London, England
November 28, 1987-January 10, 1988

The English version of the second essay in this catalogue was adapted from "The Mexican Concept of Death," by María Teresa Pomar, translated by Cecilia López Anthor, in *Arte Vivo: Living Traditions in Mexican Folk Art,* edited by James R. Ramsey, © 1984 by Memphis State University. The Spanish version was adapted from "El concepto de la muerte en México," by María Teresa Pomar in *México indigena* No. 7, Nov.-Dec. 1985, published by Instituto Nacional Indigenista. Mexico, D.F

iv

CONTENTS

Foreword ... 3
 by E.A. Carmean, Jr.

Introduction .. 9
"Look Death, Don't Be Inhuman"
Notes on a Traditional and Industrial Myth
 by Carlos Monsiváis

The Celebration of the Day of the Dead 17
 by María Teresa Pomar

The Mexican Concept of Death 61
 by María Teresa Pomar

Photographers' Notes 97
 by Cristina Taccone

Exhibition Checklist 103

CONTENIDO

Prólogo ... 3
 por E.A. Carmean, Jr.

Introducción .. 9
"Mira Muerte, No Seas Inhumana"
Notas Sobre un Mito Tradicional e Industrial
 por Carlos Monsiváis

La Celebración del Día de los Muertos 17
 por María Teresa Pomar

El Concepto de la Muerte en México 61
 por María Teresa Pomar

Notas de los Fotógrafos 97
 por Cristina Taccone

Lista Comprobante de la Exhibición 103

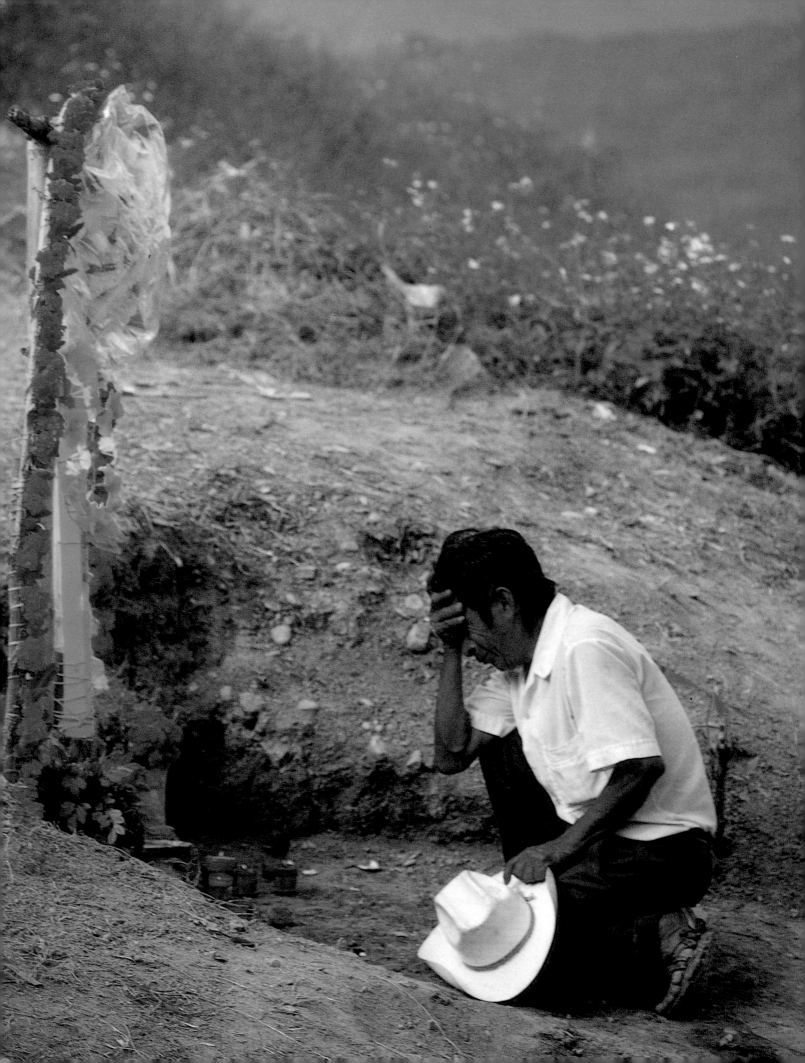

FOREWORD
BY E.A. CARMEAN, JR.

A central theme in the literary and visual arts of Mexico is the concept of death, which ironically involves the living. Its expression is seen most fully in the celebration of *el Día de los Muertos* or the Day of the Dead, which takes place throughout the country. *El Día de los Muertos* is the festive and sometimes somber subject of this exhibition.

The Day of the Dead is also known as All Souls' Day, the Roman Catholic Church's day of commemoration for all of the faithfully departed. Held on November second since the end of the thirteenth century, it is the time of prayers of intercession for those baptized Christians believed to be in purgatory. It follows All Saints' Day, held on November first, which commemorates all the saints of the church. Known in medieval times as All Hallows, this occasion is still widely celebrated in England and North America on the eve of All Hallows or Halloween. However, as the visitor to this show soon discovers, despite this common origin, Halloween and the Day of the Dead are now distinctly different.

We have subtitled this show *The Life of the Dead in Mexican Folk Art,* for throughout the great variety of objects that comprise this exhibition runs the idea that death and life are complementary. The viewer finds here a plethora of skeletal themes — skull imagery is especially dominant — with the oft-repeated subject of skeletons participating in the activities of the living. Perhaps the most telling and amusingly up-to-date example we have included is the small skeleton posed as a female rock star!

It is not our intention that this museum, an institution of modern art, examine in this show and accompanying catalogue all of the intricacies of this specifically Mexican cultural phenomenon. Such study is best accomplished by professionals specializing in other fields, and would clearly result in something quite different from our exhibition. We have chosen to hew closely to the actual festive spirit of the Day of the Dead, and present in this show a remarkable group of brilliantly colored objects created especially for the Day of the Dead by "popular" artists in Mexico.

PRÓLOGO
POR E.A. CARMEAN, JR.

Uno de los temas centrales en la literatura y las artes visuales de México es el concepto de la muerte que irónicamente involucra a los seres vivos. Su expresión se hace mas palpable en la celebración del Día de los Muertos que tiene lugar en todo el país. El Día de los Muertos es el tema de esta exhibición, tema de carácter festivo y algunas veces sombrío.

El Día de los Muertos es también conocido como el Día de las Ánimas, el día en que la Iglesia Católica Romana conmemora a los fieles difuntos. Este día que se ha ido celebrando el segundo de noviembre desde fines del siglo trece, es cuando se reza por la intercesión de aquellos cristianos bautizados que se cree se encuentran en el Purgatorio. Es el día que sigue al Día de Todos los Santos, celebrado el primero de noviembre y en el que se conmemora a todos los santos de la iglesia. Conocido en la epoca medieval como Veneración a Todo, esta festividad es todavía intensamente celebrada en Inglaterra y los Estados Unidos durante la víspera del día de la Veneración a Todo llamada Halloween. Sin embargo, como el visitante a esta exhibición se dará cuenta, a pesar de tener un origen común, Halloween y el Día de los Muertos son hoy en día celebraciones completamente diferentes.

A esta exhibición le hemos dado el subtítulo de *La Vida de los Muertos en el Arte Popular Mexicano,* pues a través de la gran variedad de objetos que forman parte de esta exposición, están presentes la idea de la muerte y la idea de la vida que son complementarias. El observador encuentra aquí una gran abundancia de temas sobre calaveras — las imágenes de calaveras son especialmente predominantes — bajo el muy reiterado tema de los esqueletos participando en las actividades de los vivos. Quizá el ejemplo mas elocuente y graciosamente actualizado que hemos incluido, sea el pequeño esqueleto que posa como una estrella femenina de rock.

No es nuestra intención que este museo, una institución de arte moderno, analize en esta exhibición y correspondiente catálogo, todas las complejidades de este fenómeno cultural específicamente mexicano. Tal estudio sería mejor llevado a cabo por estudiosos del tema especializados en otros campos, y claramente resultaría en algo completamente diferente de nuestra exhibición. Hemos escogido trabajar solamente con el verdadero espíritu festivo del Día de los Muertos, para presentar en esta exhibición un conjunto extraordinario de objetos de colores brillantes, creados especialmente para el Día de los Muertos por artistas populares de México.

Maritza López
Man Praying/
Hombre rezando, 1986
Huejutla, Hidalgo

A few of the artists celebrated here, such as the Linares family, are well known in their country; others can be named because we met them in small village markets while preparing this exhibition; many more remain anonymous. Regardless of the artist's identity, each of the craftsmen has fabricated his objects — often wares — with a skill that belies his lack of formal art training, transforming the amazingly inexpensive materials used in his work. Indeed, the artists have infused the many objects in this exhibition — maquettes, retablos, papier-mâché figures, candlesticks, and toys — with an emotional fervor matching that experienced during this most animated celebration. For those of us in North America and in England, the resulting work is fresh and vivid, and its visual impact is immediate.

I had such an experience nearly three years ago when I travelled to Mexico to see *el Día de los Muertos* and to explore the possibility of doing this show. With the exhibition trail thus blazed, many more journeys followed, by our staff travelling all over Mexico and our colleagues there coming to Fort Worth to finalize this complicated project.

El Día de los Muertos: The Life of the Dead in Mexican Folk Art would not have been possible without the assistance of the Museo Nacional de Artes e Industrias Populares del Instituto Nacional Indigenista in Mexico City, and especially that museum's director, María Teresa Pomar, who served as the guest curator of this show. Her assistant, Josefa Nolte, and the rest of the Museo's staff were also very helpful to our project. Two other participants who should be acknowledged here are Walter F. (Chip) Morris, who served as translator and established countless necessary contacts, and Gordon Dee Smith of Fort Worth's InterCultura, who was a constant source of advice and encouragement.

Many members of this museum's staff also made exceptional contributions to the project. James L. Fisher, my assistant for special exhibitions, served as in-house curator for the show. Allison Wagner, our press officer, provided assistance in the translations, while Anthony Wright designed the intricate installation. These three, along with Ruth Hazel, our curatorial associate, travelled to Mexico last year to join our Mexican colleagues for the crucial phase of preparing the exhibition. During an exhausting five-day period, they moved from market to market during the day (by car and by boat), and attended Day of the Dead ceremonies at night, getting only a few hours sleep early each morning.

Algunos de los artistas celebrados aquí, como la familia Linares, son muy reconocidos en su país; mientras que de otros conocemos sus nombres porque los encontramos en los mercados de los pequeños pueblos cuando preparabamos esta exhibición; muchos otros permanecen anónimos. Sin tomar en cuenta la identidad del artista, cada uno de los artesanos creó sus objetos — a menudo utensilios — con una abilidad que contradice su falta de entrenamiento artístico formal, y de esta manera transformó los materiales increíblemente baratos que utilizan en su trabajo. Desde luego, los artistas han impregnado los objetos de esta exhibición — maquetas, retablos, figuras de papel aglutinado, candeleros y juguetes — de un fervor emocional que se equipara a aquel que se vive durante esta celebración tan intensamente animada. Para todos nosotros oriundos de América del Norte e Inglaterra, la obra que es producida nos resulta vívida y fresca, de un impacto visual inmediato.

Tuve una experiencia similar hace tres años cuando viajé a México para ver el Día de los Muertos y para explorar la posibilidad de hacer esta exhibición. Con el camino a la exhibición así abierto, muchos otros viajes siguieron a éste, hechos por nuestro personal que viajó por todo México y por nuestros colegas mexicanos que a su vez viajaron a Fort Worth para finalizar este complicado proyecto.

El Día de los Muertos: The Life of the Dead in Mexican Folk Art no habría sido posible sin la asistencia del Museo Nacional de Artes e Industrias Populares del Instituto Nacional Indigenista de la ciudad de México, y especialmente sin la asistencia de la directora de este museo, María Teresa Pomar, quien hizo el papel de conservadora de arte invitada a esta exhibición. Su asistente, Josefa Nolte, y el resto del personal del museo, nos ayudaron mucho también en nuestro proyecto. Otros participantes a quienes les debemos también las gracias son Walter F. (Chip) Morris, quien trabajó como traductor y quien estableció numerosos y muy necesarios contactos, y Gordon Dee Smith de InterCultura en Fort Worth, quien nos proporcionó consejos y estímulo.

Muchos miembros del personal de este museo también hicieron contribuciones excepcionales a este proyecto. James L. Fisher, mi asistente para exhibiciones especiales, trabajó como conservador local para esta exhibición. Allison Wagner, nuestra agente de prensa, nos ayudó con las traducciones, mientras que Anthony Wright diseñó la complicada instalación. Estos tres últimos, junto con Ruth Hazel, nuestra asociada encargada de conservación, viajaron a México el año pasado para reunirse con nuestros colegas mexicanos durante la fase crucial de la preparación de la exhibición. Durante un periodo exhaustivo de cinco días, se movilizaron de mercado en mercado durante el día (en coche y barco), y estuvieron presentes en las ceremonias nocturnas del Día de los Muertos durmiendo solamente unas cuantas horas durante las mañanas.

This catalogue was also produced by members of our staff. Vicki Whistler has performed her usual magic in designing and producing this publication. Rachael Blackburn, registrarial assistant, helped compile the exhibition checklist, while Susan Colegrove, secretary to the director, coordinated the manuscripts. We also received the assistance of Matthew Abbate, who worked as an editor, Veronica Grossi, who assumed the difficult tasks of dual Spanish to English and English to Spanish translations, and David Wharton, who made the spectacular photographs of the objects reproduced here.

We are very pleased to publish in this volume two essays on the Day of the Dead by Señora Pomar, which offer keen insights into this celebration. Memphis State University Gallery kindly granted us permission to adapt Señora María Teresa Pomar's essay, "The Mexican Concept of Death," from their exhibition catalogue, *Arte Vivo: Living Traditions in Mexican Folk Art*, originally published in 1984. No *Día de los Muertos* would be complete without the witty sayings which are found everywhere in the festivities; to capture this, Señora Pomar has also provided very funny subtitles for the objects in this show, listed as critical comments in the checklist. We are also deeply honored that Carlos Monsiváis, one of Mexico's leading authors and a strong advocate in the promotion of popular art, has written the eloquent introduction to this catalogue.

In addition to their words and the reproductions of the objects, we also have published here extraordinary photography by Jill Vexler, Jeffrey Jay Foxx, Joe Rodríguez, Maritza López, Antonio Turok, Francisco Arciniega Cortés, Laura Gonzales, Guillermo Shelley, Marc Sommers, Julio Galindo, Cristina Taccone, Anthony Wright, Ruth Lechuga, Natalia Kochen, and Gabriel Flores. Working on commission by this museum, they spread out over Mexico to capture the striking and often poignant images of November second. I want to especially thank Mr. Foxx, who organized our photographers' expeditions, and Ms. Taccone, who assisted in this aspect of the project, and also provided the Photographer's Notes published in this catalogue.

We in Fort Worth and Mexico City are very pleased to be able to share this special show with museum visitors in England. After its premiere in Texas, *El Día de los Muertos* will travel to London to The Serpentine Gallery in Kensington Gardens. This trans-Atlantic connection was arranged with the warm enthusiasm and full support of Alister Warman, the Serpentine's director.

El Día de los Muertos was made possible by the generous support for our museum's programs from the Anne Burnett and Charles Tandy Foundation and the Sid W. Richardson Foundation. I especially want to thank Mr. Perry R. Bass and Mr. Edward R. Hudson, Jr. for their great enthusiasm for this entire project.

Este catálogo también fue producto del esfuerzo de miembros de nuestro personal. Vicki Whistler demostró su ya conocida capacidad mágica de diseño al producir esta publicación. Rachael Blackburn, asistente de registro, ayudó en la compilación del inventario, mientras que Susan Colegrove, secretaria del director, coordinó la labor de los manuscritos. También recibimos la asistencia de Matthew Abbate, quien trabajó como editor, Verónica Grossi, quien llevo a cabo la difícil labor de traducir del español al inglés y del inglés al español, y David Wharton, quien tomó las fotografías espectaculares de los objetos aquí reproducidos.

Nos da mucho gusto el publicar en este volumen dos ensayos sobre el Día de los Muertos por la Señora Pomar, quien ofreció sus muy agudas percepciones sobre esta celebración. Memphis State University Gallery bondadosamente nos concedió permiso para adaptar el ensayo de Señora María Teresa Pomar "El concepto de la muerte en México," de su catálogo, *Arte Vivo: Living Traditions in Mexican Folk Art*, publicado originalmente en 1984. Ningún Día de los Muertos sería completo sin los sabios dichos que se pueden oír y encontrar en todas partes durante estas festividades; para captar esto, la Señora Pomar nos ha proporcionado títulos muy graciosos para los objetos de esta exhibición, catalogados como comentarios críticos en el inventario. También tenemos el grande honor de que Carlos Monsiváis, uno de los escritores mas reconocidos en México y un fuerte promotor del arte popular, haya escrito la elocuente introducción a este catálogo.

Además de sus palabras y de la reproducción de sus objetos, también hemos publicado aquí la fotografía extraordinaria de Jill Vexler, Jeffrey Jay Foxx, Joe Rodríguez, Maritza López, Antonio Turok, Francisco Arciniega Cortés, Laura Gonzales, Guillermo Shelley, Marc Sommers, Julio Galindo, Cristina Taccone, Anthony Wright, Ruth Lechuga, Natalia Kochen, y Gabriel Flores. Trabajando por comisión para este museo, ellos se dispersaron por todo México para captar las imágenes intensas y muchas veces sorprendentes — del día dos de noviembre. Quiero agradecer especialmente al Señor Foxx quien organizó las expediciones de los fotógrafos, y a la Señorita Taccone, quien nos ayudó con este aspecto del proyecto, y quien también proporcionó las Notas de los Fotógrafos publicadas en este catálogo.

A nosotros en Fort Worth y la ciudad de México nos complace el poder compartir esta exhibición especial con los museos visitantes de Inglaterra. Después de su inauguración en Texas, *El Día de los Muertos* viajará a Londres a The Serpentine Gallery en Kensington Gardens. Esta conección transatlántica fué organizada con el cálido entusiasmo y el fuerte apoyo de Alister Warman, el director de The Serpentine Gallery.

La exhibición *El Día de los Muertos* fue hecha posible gracias al apoyo generoso que los programas de este museo recibieron por parte de la fundación Anne Burnett y Charles Tandy, y la fundación Sid W. Richardson. Quiero agradecer muy especialmente al Señor Perry R. Bass y al Señor Edward R. Hudson, Jr. por su gran entusiasmo con todo este proyecto.

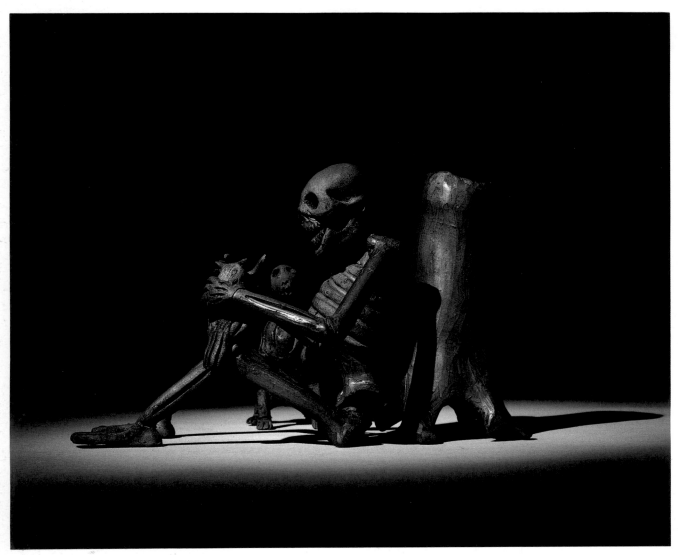

No. 5
Carlo Magno Pedro Martínez
Skeleton, Dog, and Owl/
Esqueleto, perro y lechuza, 1986
Modeled and fired black clay/
Barro negro modelado y cocido

Cristina Taccone
Girl Looking at a Cross in the Graveyard/
Niña observando una cruz en el panteón, 1985
Huecorio, Michoacán

Finally, a personal note. This show was originally sched-
uled to open in 1986; it was delayed by the devastating earth-
quakes that struck Mexico City on September 19 and 20,
1985. Fortunately, our colleagues were spared, but their
institution was not. The Museo Nacional de Artes e Indus-
trias Populares was the only museum touched by the violent
shocks and forced to close (for a while). In the aftermath of
such tragedy, Señora Pomar and her colleagues continued
their good spirits, and their sense of humor. They have taught
all of us about *el Día de los Muertos*, and we trust this learn-
ing will be present as well for the many viewers of this show.

E.A. Carmean, Jr.

Finalmente, un comentario personal. Esta exhibición
había sido originalmente planeada para el año 1986; fue pos-
puesta por los terremotos devastadores que sacudieron a la
ciudad de México los días 19 y 20 de septiembre de 1985.
Afortunadamente nuestros colegas no sufrieron ningún
daño, pero su institución si fué afectada. El Museo Nacional
de Artes e Industrias Populares fue el único museo que
sufrió los embates violentos del terremoto, y por los mismo
fue cerrado por un tiempo. Después de tan grande tragedia,
la Señora Pomar y sus colegas mantuvieron su buen estado
de ánimo y el buen humor. Con su actitud a todos nosotros
nos han enseñado sobre el Día de los Muertos, y confiamos
que este aprendizaje será compartido por todos los especta-
dores de esta exhibición.

E.A. Carmean, Jr.

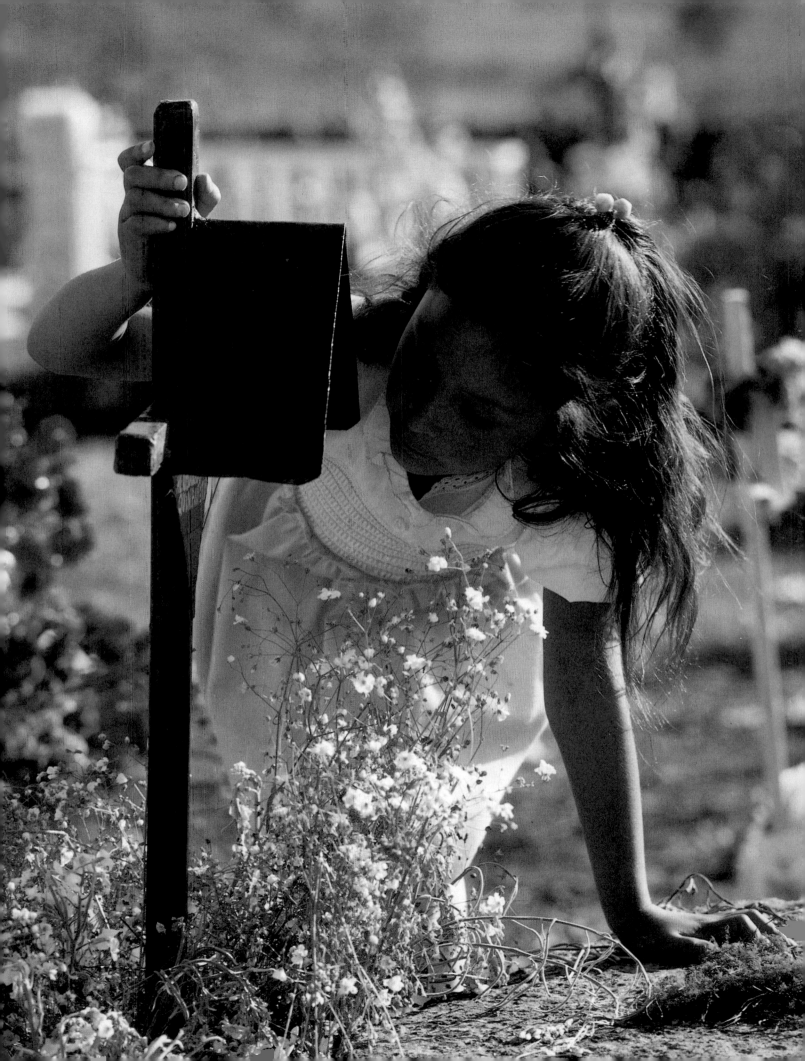

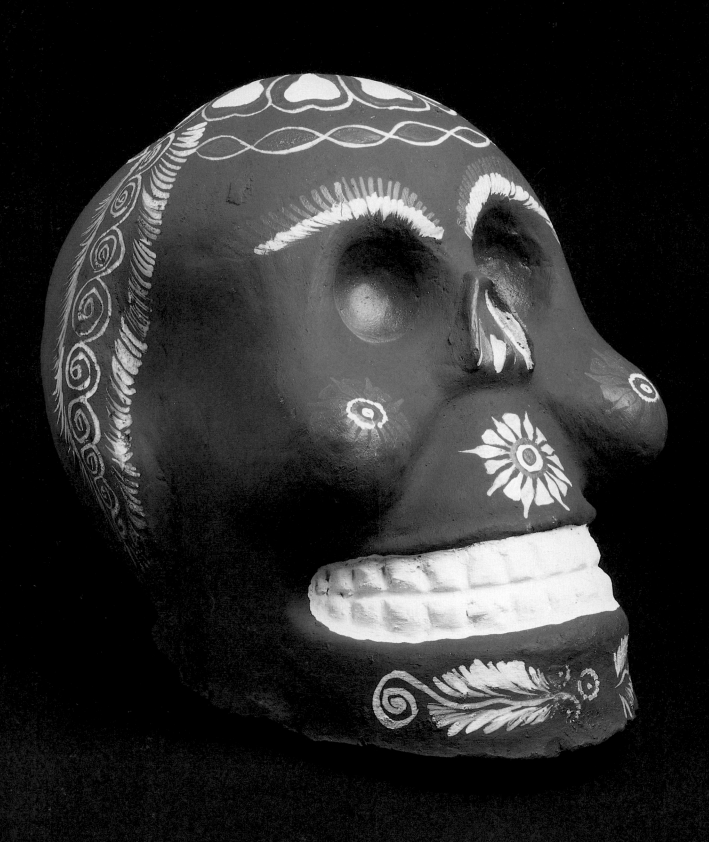

INTRODUCTION
"LOOK DEATH, DON'T BE INHUMAN"
NOTES ON A TRADITIONAL AND INDUSTRIAL MYTH
BY CARLOS MONSIVÁIS

INTRODUCCIÓN
"MIRA MUERTE, NO SEAS INHUMANA"
NOTAS SOBRE UN MITO TRADICIONAL
E INDUSTRIAL
POR CARLOS MONSIVÁIS

No. 18
Isidro Rivera
Skull/
Calavera, 1986
Painted clay/
Barro pintado

"The Mexican people have two obsessions," wrote the great poet Carlos Pellicer, "a taste for death and a delight in flowers." If the second obsession is very evident, the other one is only so in a cultural sense. Instead of the personal attitude towards death shared by all human beings, a thematic predilection for death has remained constant from pre-Hispanic times to our days, and it encompasses the fine arts and popular crafts, funeral rites and festivities, paintings and poetry. The king-poet of Texcoco, Nezahualcóyotl, affirms in his poem:

> I, Nezahualcóyotl, ask this question:
> Is it true that one lives with roots on earth?
> Not to remain on earth forever: only for a short while.
> Even if it's made of jade it cracks.
> Even if it's made of gold it breaks.
> Even if it's made of quetzal feathers it is torn.
> Not to be on earth forever, only for a short while.

In the pre-Hispanic world death is the germ of life, and in its cosmogonic visions life and death are part of the same indivisible process. The Catholic religion officially interrupted this continuous fusion. In the Christian world death is the beginning of the true life, which is completely different from any experience on earth; on earth the object of human desires "is a cadaver, is dust, is a shadow, is nothing." In a short space of time the indigenous and the Hispanic traditions had become fused, and the popular celebrations began to combine cosmogony and theology.

Yet there is no writer from the times of the Viceroyship or the nineteenth century who has left any testimony concerning the Mexican fondness for death. During the first century of the nation's independence the concept of mexicanhood is not clearly defined, nor is the cult of death yet considered as the philosophical manifestation of the essence of the nation's character. The celebrations, the toys, the artistic popular expressions are just that: customs, collective traditions that become more secular day by day. The writers who describe prevailing customs frequently complain about the loss of religious sentiment in the celebrations of the Day of the Dead, and in their publications they do not recognize the importance of the element of creativity in popular art.

It is very likely that the modern origin of the mythic relationship between Mexicans and death can be found in the works of the admirable engraver José Guadalupe Posada, who illustrated *calaveras* or skull verses (whose authors are supposed to be the dead). In the end of the nineteenth and beginning of the twentieth centuries, he made of skulls the most authentic and intimate expression of the people, not only as a symbol but as a faithful portrait that is both cruel and humorous, Christian and pagan. Some of the verses that Posada illustrated are the following:

> This gay skull invites mortals today
> To go to visit the infernal regions.
> There will be special trains as amusements during
> this trip,
> And there won't be any need to wear a new outfit.

"El pueblo mexicano tiene dos obsesiones — escribió el gran poeta Carlos Pellicer — el gusto por la muerte y el amor por las flores". Si lo segundo es muy comprobable, lo primero sólo lo es en sentido cultural. A cambio de la actitud personal ante la muerte, común a todos los seres humanos, una predilección temática se mantiene de los tiempos prehispánicos a nuestros días, y va del arte a la artesanía, de los ritos funerarios a las fiestas, de la pintura a la poesía. El rey-poeta de Texcoco, Nezahualcóyotl, afirma:

> Yo, Nezahualcóyotl, lo pregunto:
> ¿Acaso de veras se vive con raíz en la tierra?
> No, para siempre en la tierra:
> sólo un poco aquí.
> Aunque sea de jade se quiebra.
> Aunque sea de oro se rompe.
> Aunque sea plumaje de quetzal
> se desgarra.
> No para siempre en la tierra,
> sólo un poco aquí.

En el mundo prehispánico, la muerte es "germen de la vida", y en las visiones cosmogónicas la vida y la muerte son un continuo proceso indivisible. La religión católica interrumpe oficialmente esta fusión inacabable. En el ámbito cristiano, la muerte es el principio de la verdadera vida, distinta por entero al padecimiento en la tierra, donde lo que se desea "es cadáver, es polvo, es sombra, es nada". En poco tiempo se funden las tradiciones indígena e hispánica, y las fiestas populares mezclan cosmogonía y teología.

Sin embargo, no hay quien, durante el virreinato o el siglo XIX, escriba o testifique en torno a la afición del mexicano por la muerte. En el primer siglo de la nación independiente, ni está muy clara la idea de "mexicano" ni se ve en el culto a la muerte la manifestación filosófica que revele la esencia del ser nacional. Las fiestas, los juguetes, las expresiones artesanales son eso: costumbres, hábitos de un carácter colectivo día a día más secular. Los escritores costumbristas se quejan con frecuencia de la pérdida del sentimiento religioso en las celebraciones del Día de Muertos, y en las publicaciones no se destaca la creatividad del arte popular.

Casi de seguro, el origen moderno de la relación mitológica entre el mexicano y la muerte se localiza en la obra del admirable grabador José Guadalupe Posada. Él, a fines del siglo XIX y principios del siglo XX, hace de las calaveras la versión más entrañable del pueblo, no tanto un símbolo como un retrato fiel, cruel y humorístico, cristiano y pagano. Dicen unos versos ilustrados por Posada:

> Esta alegre calavera
> hoy invita a los mortales
> para ir a visitar las regiones infernales.
> Habrá trenes especiales
> para recreo de este viaje,
> y no habrá necesidad
> de ponerse nuevo traje.

In 1915, the humanist Julio Torri wrote "On Executions" (published in 1940), a text that synthesizes in an extraordinary way the sense of humor derived from the revolutionary violence rather than from death itself. Before the unavoidable, Torri ironically defends "cultural advances," using this irony to avoid being overwhelmed by the sense of desolation. Between the enthusiasm of the revolutionary groups and the apocalyptic terror of the intellectuals at the capital, Torri chooses a festive melancholy.

On Executions

The execution is an institution that at present suffers from some inconveniences.

Of course, it is practiced during the first morning hours. "Even to die, one has to rise early," one was telling me at the scaffold with a lugubrious tone, one of my fellow students who had become one of the most infamous murderers of our time.

The morning dew on the plants unfortunately dampens our shoes, and the freshness of the atmosphere suffuses us with aromas. The enchantments of our diaphanous countryside disappear with the morning fogs.

The bad breeding of the leaders of the escort repels from the execution even its most faithful partisans. Definitely gone from us are the good manners that in the past made our living sweet and noble, giving grace and decorum to everyday dealings. Rude experiences are betrayed in the peculiar manners of soldiers. Even men of a firm temper feel belittled, humiliated by the treatment of those who can hardly refrain an instant from giving tough orders and reprimands.

The lower-ranking soldiers have sometimes a deplorable appearance: old clothes; grown beards; shoes covered with dust; and the greatest untidiness in their person. Even when one is before them for a brief moment, one suffers atrociously from their looks. That explains why many criminals want to be blindfolded.

The public that attends this type of diversion is always numerous; it is composed of people of humble origins, of an uncouth sensibility, and of a terrible taste in the arts. There is nothing more distasteful than being in front of such curious onlookers. To no purpose would you assume a sober attitude, a noble countenance without artifice. Nobody would appreciate them. You would find yourself insensitively constrained to the coarse phrases of the impostors.

And then, the lack of specialists on executions in the public press. Whoever writes about theater and sports will also write about shootings and fires. What a pernicious confusion of concepts! A shooting or a fire is neither a sport nor a theatrical spectacle. From this derives the pompous style that the connoisseur imitates, those expressions that are painfully difficult to read such as "visibly moved," "his countenance denoted contrition," "the terrible chastisement," etc.

En 1915, el humanista Julio Torri escribe un texto "De fusilamientos", que sólo publicará en 1940 y que sintetiza de modo extraordinario el sentido del humor que se desprende no de la muerte sino de la violencia revolucionaria. Ante lo inevitable, Torri usa de la ironía para defender los adelantos culturales, y para no dejarse llevar de la desolación reaccionaria. Entre el entusiasmo de los revolucionarios y el pavor apocalíptico de los intelectuales en la capital, Torri opta por la melancolía festiva.

De fusilamientos

El fusilamiento es una institución que adolece de algunos inconvenientes en la actualidad.

Desde luego, se practica a las primeras horas de la mañana. "Hasta para morir se precisa madrugar", me decía lúgubremente en el patíbulo un condiscípulo mío que llegó a destacarse como uno de los asesinos más notables de nuestro tiempo.

El rocío de las yerbas moja lamentablemente nuestros zapatos, y el frescor del ambiente nos arromadiza. Los encantos de nuestra diáfana campiña desaparecen con las neblinas matinales.

La mala educación de los jefes de escolta arrebata a los fusilamientos muchos de sus mejores partidarios. Se han ido definitivamente de entre nosotros las buenas maneras que antaño volvían dulce y noble el vivir, poniendo en el comercio diario gracia y decoro. Rudas experiencias se delatan en la cortesía peculiar de los soldados. Aun los hombres de temple más firme se sienten empequeñecidos, humillados, por el trato de quienes difícilmente se contienen un instante en la áspera ocupación de mandar y castigar.

Los soldados rasos presentan a veces deplorable aspecto: los vestidos, viejos; crecidas las barbas; los zapatones cubiertos de polvo; y el mayor desaseo en las personas. Aunque sean breves instantes lo que estáis ante ellos, no podéis sino sufrir atrozmente con su vista. Se explica que muchos reos sentenciados a la última pena soliciten que les venden los ojos.

El público a esta clase de diversiones es siempre numeroso; lo constituyen gentes de humilde extracción, de tosca sensibilidad y de pésimo gusto en artes. Nada tan odioso como hallarse delante de tales mirones. En balde asumiréis una actitud sobria, un ademán noble y sin artificio. Nadie los estimará. Insensiblemente os veréis compelidos a las burdas frases de los embaucadores.

Y luego, la carencia de especialistas de fusilamientos en la prensa periódica. Quien escribe de teatros y deportes tratará acerca de fusilamientos e incendios. ¡Perniciosa confusión de conceptos! Un fusilamiento y un incendio no son ni un deporte ni un espectáculo teatral. De aquí proviene ese estilo ampuloso que aflige al *connaisseur*, esas expresiones de tan penosa lectura como "visiblemente conmovido", "su rostro denotaba la contrición", "el terrible castigo", etcétera.

If the State wants to effectively prevent the criminals' evasion of the most severe punishment, it should not augment its guards nor should it raise the walls of its prisons. It should only purge the annoying details and the ridiculous pomp from an act which, in the eyes of many, still has a certain importance.

If they are observed independently, many of the Mexican revolutionary scenes become manifestations of a barbaric spirit, fruit of a national necrophilia, of a love for death that is the sign of the greatest dejection. A state of barbarism existed, of course, but it was conditioned by a semifeudal system of exploitation and by a state of backwardness caused by geographic isolation, by ignorance, by the patronage of the clergy, and by the existing superstitions. And the resistance to the barbaric state was fundamentally a sign of confidence in civilization. I make use of a classic example. In *The Eagle and the Serpent* (1928), an excellent book of biographical sketches of revolutionary characters, Martín Luis Guzmán narrates the stupor of Villa's lieutenant, Rodolfo Fierro, before the manner of dying of his enemy, the soldier David G. Berlanga, detained by the Villa group when he protested against an act of plunder. When Berlanga is informed of his imminent execution, he keeps an impassive expression, and his voice does not give way to any perceptible trace of emotion. Fierro, the feared assassin, suggests to Berlanga that everything is ready.

> He then seemed to fix his eyes on me for some instants; he leaned his head near his hand that was holding a cigar, and at last said, reacting to my attitude:
> —Yes, right away. I won't wait any longer . . .
> And for some minutes, which for me went by very quickly, he kept smoking. In spite of the darkness I saw how he was carefully pressing the cigar between the tips of his fingers. One could guess that, almost a stranger to his imminent death, Berlanga was enjoying himself by pausing during intervals of time to contemplate the enormous bud of ash whose lighted extreme shone with the vague brightness of a salmon color. When the cigar was almost completely finished, Berlanga shook his hand roughly and let the ashes fall on the floor like brilliant, silent coals. Then he threw the stub far away, and went to stand facing the wall . . . He would not let himself be blindfolded . . .

Berlanga's reaction is, in addition to its peculiarities, a cultural one. He will not show fear before his enemies; he won't make a present to the criminal who violates all human rights by also giving him the opportunity of an additional pleasure. In the subdued rhythm of his pulse are present the masculine ideology and the belief in civilization that are both alien to the cult of martyrdom. And this happens again in different ways when we are dealing with the followers of Villa, of Zapata, of Carranza, of Obregón, or of Christ. To die without fear is to contribute to the cause. And many include civil rights among the elements of their cause.

Si el Estado quiere evitar eficazmente las evasiones de los condenados a la última pena, que no redoble las guardias, ni eleve los muros de las prisiones. Que purifique solamente de pormenores enfadosos y de aparato ridículo un acto que a los ojos de algunos conserva todavía cierta importancia.

Si se les ve de manera aislada, muchas de las escenas revolucionarias de México resultan manifestaciones de un espíritu bárbaro, fruto de la necrofilia nacional, del amor a la muerte que es señal de la mayor desesperanza. La barbarie se dio, desde luego, pero condicionada por un sistema de explotación semifeudal, y por el atraso que imponen las incomunicación geográfica, el analfabetismo, el auspicio eclesiástico y social de las supersticiones. Y la resistencia a la barbarie fue, muy fundamentalmente, un signo de confianza en la civilización. Acudo a un ejemplo clásico. En *El águila y la serpiente* (1928), el magnífico libro de estampas revolucionarias, Martín Luis Guzmán narra el estupor del lugarteniente de Villa, Rodolfo Fierro, ante el modo de morir de su enemigo, el militar David G. Berlanga, detenido por los villistas al protestar por un acto de pillaje. Al ser informado de su ejecución, Berlanga mantiene el semblante impasible, y no consiente el más leve rastro de emoción en la voz. Fierro, el temible asesino, le indica a Berlanga que todo está listo.

> Él, entonces, pareció fijar en mí la vista unos instantes; luego inclinó la cabeza hasta cerca de la mano en que tenía el puro, y por fin dijo, contestando a mi actitud:
> —Sí, en seguida. No lo haré esperar . . .
> Y durante algunos minutos, que para mí duraron casi nada, siguió fumando. A despecho de las tinieblas, vi bien cómo apretaba cuidadosamente el puro entre la yema de los dedos. Se adivinaba que, ajeno casi a su muerte inminente, Berlanga se deleitaba deteniéndose a intervalos, para contemplar el enorme capullo de ceniza, cuyo extremo, por el lado de la lumbre, lucía con un vago resplandor color de salmón. Cuando el puro se hubo consumido casi por completo, Berlanga sacudió bruscamente la mano e hizo caer la ceniza al suelo, cual brasa a la vez brillante y silenciosa. Luego tiró lejos la colilla, fue a ponerse de espaldas contra la pared . . . No se dejó vendar . . .

La reacción de Berlanga es, además de sus peculiaridades, cultural. Él no demostrará miedo a los ojos del enemigo; no le regalará al criminal que viola todos los derechos humanos el placer adicional de su cobardía. En la firmeza de su pulso actúa la ideología de la virilidad y la convicción civilizada, ajena al martirologio. Y esto se repite, de diferentes modos, tratándose de villistas, zapatistas, carrancistas, obregonistas, o cristeros. Morir sin miedo es contribuir a la causa. Y muchos incluyen entre los elementos de la causa el respeto a los derechos civiles.

At the conclusion of the revolution, the mythology of speaking familiarly with death was so powerful that it continued, now used by the mass media (the movies, the magazines), and became a game of prefabricated enthusiasm for everyday Mexican experiences, the message of national identity completely commercialized and deformed. What had reflected an ideological conviction now became a show.

The favorite toy and the most permanent lover

Already by 1950, social stability required metaphysical interpretations that gave a convenient explanation of the revolutionary phenomenon. Just for the sake of feeding cultural nationalism, writers used themes, styles and anecdotes from the history of Mexico, especially those having to do with the armed struggles. The culminating book on the mythology of the Mexican is *The Labyrinth of Solitude* by Octavio Paz. In that book Octavio Paz codifies with a marvelous prose what will become the vision of the internal and external tourism:

> To the modern Mexican death doesn't have any meaning. It has ceased to be the transit, the access to the other life which is more authentic than this one. But the lack of transcendence in death does not make us put an end to the same absence of transcendence in our daily lives. To the inhabitant of New York, Paris, or London death is a word that is never uttered because it burns the lips. The Mexican, on the other hand, frequents it, mocks it, caresses it, sleeps with it, celebrates it; it is one of his favorite toys and most permanent lover. It is true that in his attitude there is perhaps the same fear that others also have, but at least he does not hide this fear nor does he hide death; he contemplates her face to face with impatience, with contempt, with irony . . .

Octavio Paz's interpretation has had a notable success, and still today many support the thesis of the romantic intimacy between Death and the Mexican. But industrialism and the society of consumerism take hold of the myth, commercialize it, subject it to the intensities of Kodak, and make of it a tool of propaganda. From the industrial voraciousness only a sector of the popular arts remains safe which, by resisting all the pressures, still is capable of creating admirable objects evincing a cultural tradition that is very much in debt to the religions and the history of the world. In these objects death is still the terrible yet amusing entity that establishes a compromise between memory and the sense of humor, and between the sense of humor and the irremediable.

Al concluir la revolución, la mitología del tuteo con la muerte es tan poderosa que prosigue, ya aprovechada por el espectáculo (el cine, las revistas), y se vuelve juego del asombro prefabricado ante lo cotidiano, el mensaje de la Identidad Nacional comercializado y deformado al extremo. Lo que fue militancia se convierte en show.

El juguete favorito y el amor más permanente

Ya para 1950, la estabilidad social requiere de versiones ''metafísicas'', que den una explicación conveniente del fenómeno revolucionario. Con tal de nutrir el nacionalismo cultural, se aprovechan temas, estilos y anécdotas de la história de México, en especial de la lucha armada. El libro culminante de la mitología del Mexicano es *El laberinto de la soledad*, de Octavio Paz. Allí Paz, con prosa magnífica, codifica lo que será la visión del turismo interno y externo:

> Para el mexicano moderno la muerte carece de significación. Ha dejado de ser tránsito, acceso a otra vida más vida que la nuestra. Pero la intrascendencia de la muerte no nos lleva a eliminarla de nuestra vida diaria. Para el habitante de Nueva York, París o Londres, la muerte es la palabra que jamás se pronuncia porque quema los labios. El mexicano, en cambio, la frecuenta, la burla, la acaricia, duerme con ella, la festeja, es uno de sus juguetes favoritos y su amor más permanente. Cierto, en su actitud hay quizá tanto miedo como en la de los otros, mas al menos no se esconde ni la esconde; la contempla cara a cara con impaciencia, desdén o ironía . . .''

La versión de Paz tiene un éxito notable, y todavía hasta hoy muchos sostienen las tesis de la intimidad romántica entre el Mexicano y la Muerte. Pero la industrialización primero, y la sociedad de consumo acto seguido, se apoderan del mito, lo comercializan, lo sujetan a todas las intensidades de la Kodak, lo vuelven un accesorio propagandístico. De la voracidad industrial, sólo se salva un sector del arte popular que, resistiendo a todas las presiones, sigue creando objetos admirables, prueba de una tradición cultural, muy en deuda con las religiones y con la historia, donde la muerte es la entidad terrible y divertida, que marca el compromiso de la memoria ante el humor y del humor ante lo irremdiable.

THE CELEBRATION OF THE DAY OF THE DEAD
BY MARÍA TERESA POMAR

LA CELEBRACIÓN DEL DÍA DE LOS MUERTOS
POR MARÍA TERESA POMAR

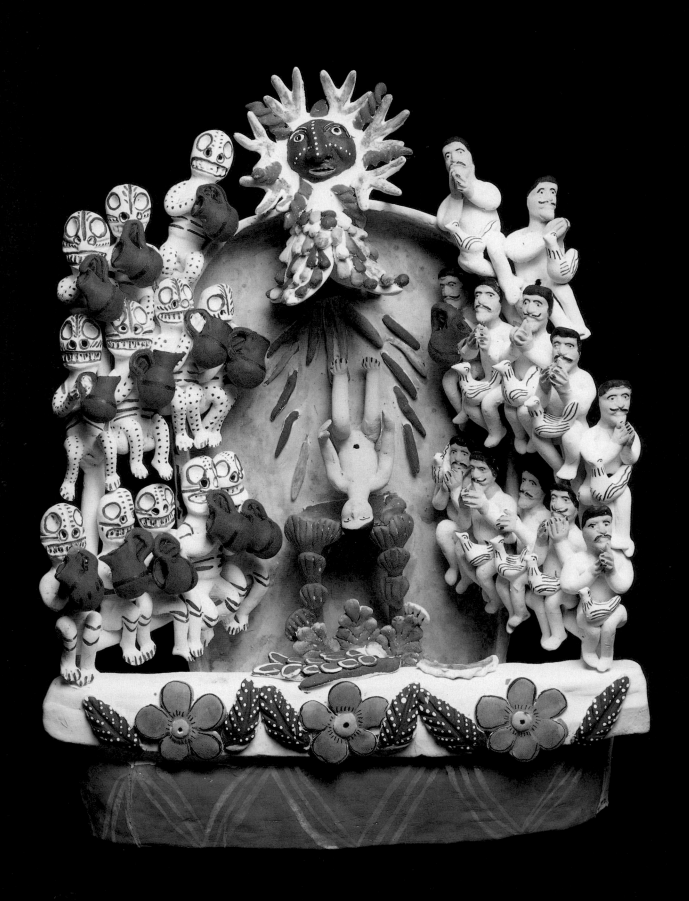

The artistic skills of the Mexican people have very special characteristics, originating in a rich and ancient Indian tradition. These skills continue to express Mexican cultural patterns, such as the need to create consumer goods that can serve utilitarian or religious purposes, or become objects of luxury. These cultural patterns are enhanced many times by creative individuals among different communities of artisans.

Popular art in Mexico, which is produced by several artists from various regions, is very lively and original. It is unlike the so-called fine arts in the sense that popular artists enjoy a greater artistic freedom. They can follow their fancy as they paint or carve, without any restraints on the type of material they are to use or the techniques they are to apply; they need not know anatomy to be able to elaborate a Christ of great beauty or carve or paint a skeleton realistically. Popular art has been one of the cultural cornerstones of the Mexican people and it constitutes an element of communication and of national identity as important as the national language itself. Popular artists are inspired by something that goes beyond the elementary satisfaction of primary needs; their expression brings into light those dark elements that remain buried in the depths of archaic cultures. These elements permit them to convert everyday experiences, the merely utilitarian aspects of life, into works of art.

The rhythm of forms and colors, the harmony of the entire work of art, expresses the personality of the artist. The whole provokes in the perceptive beholder a strong visual and spiritual pleasure. A beholder is perceptive when he can put aside the academic prejudices derived from the predominant aesthetic standards, which are alien to the native culture. Art — including popular craftsmanship — is universal inasmuch as it offers a rich variety of aesthetic gratifications to the artist's contemporaries and to future generations, in the same way that many ancient works of art have survived their times. As the great Mexican painter José Clemente Orozco once said, the trade of an artist is at the service of his emotions.

Many people might ask what death represents to Mexicans; whether they like the concept of death better than the concept of life; whether they have a real interest in life. Why is it that Mexicans satirize the figure of death and even joke about it, when it is a phenomenon that, according to the standards of western culture, must be tragic, unpleasant, and even feared by the living?

What is it that moves Mexican people to eat candy in the shape of skulls or play with little toys in the form of skeletons that act in many ways like living human beings?

What is the Mexican artist's motive when he creates pictorial, lyrical, or musical expressions in which death is the central living character?

Las habilidades artísticas del pueblo de México tienen características muy especiales, cuyo origen proviene de una antigua y rica tradición indígena. La habilidad de los artesanos refleja continuamente su concepción cultural, dedicada a crear objetos para el consumo: de lujo, utilitario y ceremonial, muchas veces enriquecidos por impulsos creativos de algunos miembros de las diferentes comunidades de artesanos.

El arte popular en México practicado por múltiples artistas de distintas regiones es vivo, creativo y sólo se diferencia del llamado arte culto en que ellos, los artistas populares, lo que quieran sin la limitación del , el punto de oro, el decímetro o la saber anatomía para elaborar un para esculpir o pintar un esqueleto llamado arte popular ha sido uno de el pueblo mexicano y constituye un ción y de identidad nacional tan oma mismo. El artista del pueblo tistas, algo que rebasa la necesidad su expresión proyecta elementos que ultos en la profundidad de culturas niten sintetizar sus obras transformando lo cotidiano, lo meramente utilitario, en obras de arte.

El ritmo de las formas y colores y la armonía de toda la obra de arte popular expresan no sólo la personalidad del artista sino que producen un goce visual y espiritual a quién los sabe contemplar, olvidando el prejuicio académico de pautas estéticas fuera de la cultura propia, que nos han impuesto desde nuestra más tierna infancia como prototipos de arte. El arte, y dentro del arte consideramos al arte popular, es universal en tanto que puede proporcionar caminos diferentes plenos de goce estético a sus contemporáneos y que logren las de hoy, como las de hace miles de años, sobrevivir a su tiempo, pues como dijo el gran pintor mexicano José Clemente Orozco, el oficio de un artista está al servicio de la emoción.

Muchas personas se preguntan, ¿qué es la muerte para los mexicanos?, ¿acaso el mexicano quiere morirse o no le importa la vida?, ¿por qué el mexicano satiriza y aún bromea con un fenómeno que de acuerdo con las pautas de la cultura occidental debe ser trágico, desagradable y temido por la humanidad viviente?

¿Qué es lo que impulsa al pueblo mexicano a comer calaveras de dulce o a jugar con pequeños esqueletos que reproducen todas las actividades de los vivos?

¿Qué es lo que motiva al artista mexicano a crear formas de expresión plástica, lírica o musical en donde la muerte es el personaje vivo de la obra?

No. 9
María de Jesús Basilio
Retablo, 1986
Modeled and painted clay/ Barro modelado y pintado

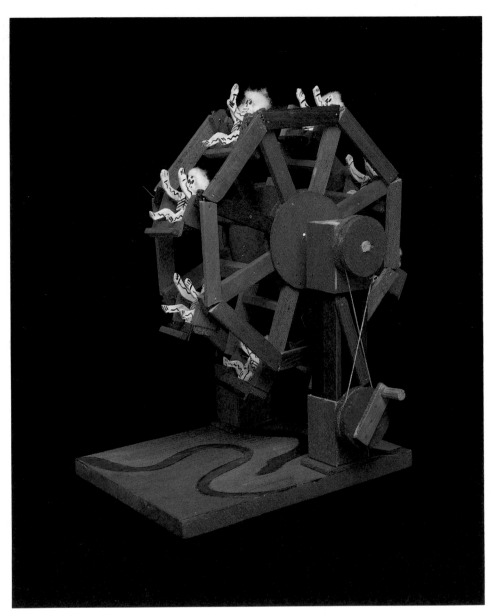

No. 37
Artist unknown / Artesano anónimo
Wheel of Fortune with Skeletons/
Rueda de la fortuna con esqueletos, 1986
Movable toy, cut and painted wood/
Jugete móvil, madera pintada y cortada

The explanations to these and other questions are doubt-less to be found in the pre-Hispanic roots of Mexican culture. During the pre-Columbian era many Indian groups populated the nation, and each group contributed an accent to the language and to the tradition surrounding it. Many pre-Hispanic customs and cultural traits still survive in our own days, though they have been transformed by other cultural influences and by the advance of time. One ought not forget that in present Mexico there exist fifty-seven ethnic groups with their own language and culture, whose influence is still extant in many of the cultural traits of mestizos: their food basically consists of corn and chili, albeit prepared in different ways; their language has integrated terms from the autochthonous idioms, in some regions where Spanish is spoken side by side with the Indian language; they have a taste for colors and forms; they still use traditional medicine; they utilize Indian techniques for making everyday utensils or for other activities.

Las respuestas a estas y otras preguntas sin duda se encuentran en las raíces prehispánicas del pueblo mexicano. En la época precolombina muchos grupos indígenas pobla-ron el país y cada uno dió acento al idioma y a la tradición de su entorno. Muchas costumbres y razgos culturales indí-genas prehispánicos sobreviven en nuestros días aunque transformados por otras influencias culturales y por el avance del tiempo. Sin embargo no hay que olvidar que en el México actual existen cincuenta y siete grupos étnicos con idiomas y culturas propias cuya influencia todavía se deja sentir en muchos de los razgos del mexicano mestizo: la comida a base de maíz y chile pero preparada de diferentes formas; los modismos idiomáticos de las regiones en donde se habla español, pero que siguen usando términos de los idiomas autóctonos; el gusto por el color y la forma; el uso de la medicina tradicional; diversas tecnologías para la con-fección de satisfactores de la vida diaria o para otras activi-dades del hombre.

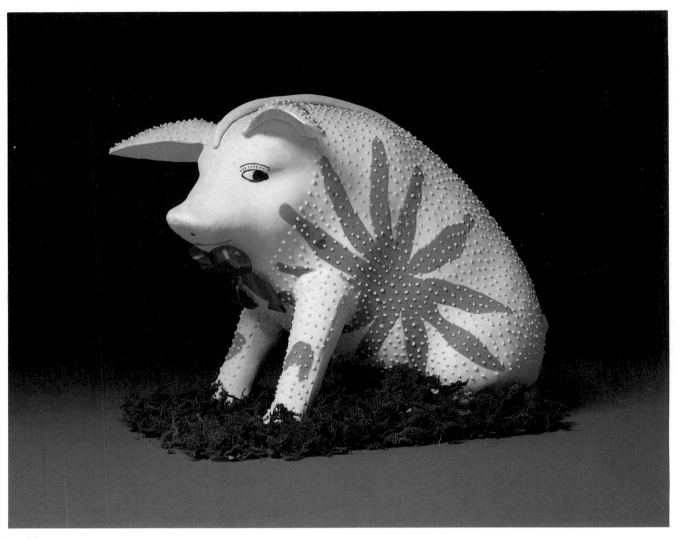

No. 44
Pig/
Cerdo, 1986
Sugar paste sculpture/Escultura de glass de azúcar

In the world view of these groups, death was (and is) a phenomenon as natural and logical as life itself; death and life are two aspects of a single process. When the Spanish conquerors arrived at the American territories, they initiated a slow process of indoctrination; Catholicism was taught and with it another philosophical concept of death. In it, the soul after death evolves through different spiritual states, arriving at its maximum glory in a total purification from earthly sins. These diverging concepts of death, Indian and European, originated the most significant syncretism in Mexican culture.

Influenced by his Indian heritage, the modern Mexican views death as an unavoidable, fatal reality, inherent to human nature. The Mexican lives side by side with death, accepting it as a permanent companion until the end of his life. Yet he greatly fears it and deeply respects it. He establishes an almost friendly relationship with death, but this relationship is full of subtle irony and mockery. Perhaps he even seeks by this approach to ingratiate himself with death.

En la cosmovisión de estos grupos la muerte era y sigue siendo un fenómeno tan natural y lógico como la vida misma; la vida y la muerte son dos aspectos del mismo proceso. Al llegar los conquistadores españoles a tierras de América introdujeron, en un proceso lento de catequización, la religión católica que establece otro concepto filosófico sobre la muerte, en el que el alma, en un continuo devenir de diferentes estados de vida espiritual, llega a la gloria trás la expiación de los pecados humanos. Esta diferencia de planteamiento filosófico de ambas corrientes — la indígena y la europea — creó uno de los más significativos sincretismos de la cultura mexicana.

Influenciado por la herencia indígena, el mexicano moderno ve la muerte como un fenómeno ineludible, fatal, inherente al género humano. El mexicano vive al lado de la muerte, que le acompañará hasta el fin de su vida, aunque la teme y respeta profundamente. Él establece con la muerte una relación casi amistosa, de fina ironía y aún de burla, quizá para familiarizarse y aún congraciarse con ella.

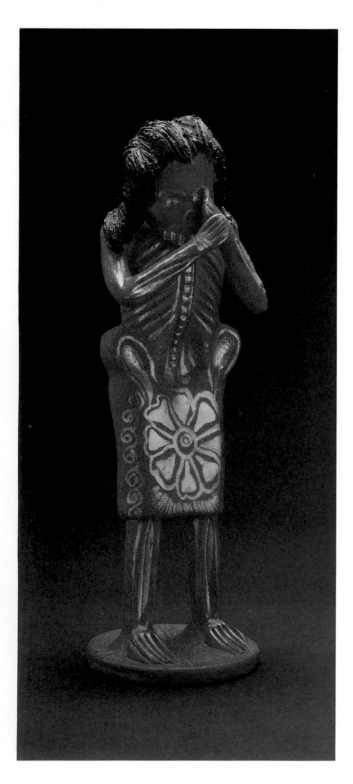

No. 22
Mónico Soteno
Crying Skeleton from *Funeral Procession/*
Esqueleto llorando en *Procesion fúnebre,* 1986
Painted clay/
Barro pintado

According to the Gregorian Calendar, there are two days devoted to death: November first, known as the Day of All Saints (the day in Mexico when little dead children are honored) and November second, dedicated to the Faithful Dead. On the days when people in other countries remember with grief their beloved ones, in Mexico parties for the dead — not for death itself — are celebrated by all the population, including people from all cultural and social backgrounds.

De acuerdo con el Calendario Gregoriano, hay dos días dedicados a los muertos: el primero de noviembre conocido como el de Todos Santos en México, para honrar a los muertos chiquitos (niños), y el día segundo del mismo mes, dedicado a los Fieles Difuntos. En estos días, que en otros países se dedican al recuerdo doloroso de los seres queridos, en México se celebran fiestas para los muertos, que no para la muerte, en la que participan todos los mexicanos de diferentes culturas y clases sociales.

This celebration acquires a festive character. Yet there is a strong sense of respect for the people's ancestors, who are honored with religious offerings. During this time cemeteries are cleaned, tombs are painted and adorned with flowers and candles. Offerings that have been arranged at the people's houses are transported with symbolism to the cemeteries, where relatives, children, men and women, young and old, watch the tombs and share the food brought to them. To the cemeteries are also brought flowers, generally *cempazúchiles* (a kind of marigold), candles, and candlesticks, which together create an atmosphere of luminescence and gaiety.

Of course, in such an important celebration the representative values of Mexican culture will be present, heightened to their greatest potential to give this event its splendor. In some places dances are organized; in others, people sing or bring music to the cemeteries; still in other places, fireworks bring noise, color, and light to the site. Many poems are written and drawings made, in a humorous vein or with a socially critical content. Local artists are always present composing verses, singing songs, carving sculptures, painting, or composing, as religious offerings for the dead. The confectioner and the baker will do their best to create delicacies that will please both the dead and the living. Mexican people and artists use their inventiveness to the full, to make this celebration a most brilliant one.

The offerings to the dead are prepared in each Mexican household in different arrangements, using the homegrown products of the region. The variety of styles is the result of the diversity of cultures that make up the Mexican nation. Yet there are elements that all arrangements have in common, such as the use of candles, candlesticks, flowers (for the most part yellow flowers like the *cempazúchiles*), fruits, breads, dishes that are not ordinarily cooked like tamales, or tortillas made with special blue or red corn, sweets, and drinks like chocolate and *pulque* (liquor made from the maguey cactus). The combination of the different aromas of these dishes, and of the waxes, the *copal* (a transparent resin), and the fruits and flowers, suffuses the room — generally the biggest in the house — where the offerings are placed. And this peculiar and pleasant smell, as part of the ritual, is meant to satisfy the dead who are not able to eat: by their sense of smell they will be able to appreciate the richness of the family offerings. In many of these offerings, tobacco, cigars, cigarettes, and some liquors, such as *tequila* or *mezcal* (both liquors extracted from the maguey cactus), are included.

In Mexico, there is a custom of installing popular markets on certain days of the week. These markets, called *tianguis*, are placed near other established markets, thereby increasing the commercial movement of that area, or near weekly markets. They are sometimes the only places where one can sell or buy the necessary items for the Day of the Dead. In ancient Mexico, the system of barter was used, as it still is, to a lesser degree, in many regions of the country.

Esta celebración adquiere un carácter festivo pero profundamente respetuoso, de homenaje y ofrenda a los antepasados. En esas fechas los panteones se limpian, las tumbas se pintan y se adornan con flores y ceras. Las ofrendas que se colocan en las casas se transportan simbólicamente a los panteones en donde los familiares, niños, hombres, mujeres, jóvenes y ancianos velarán y compartirán las viandas trasladadas al panteón, a donde se llevan además, flores, generalmente de cempazúchiles, velas y veladoras que darán luz y alegría al recinto.

Naturalmente que en una celebración tan importante los valores representativos de la cultura mexicana se harán presentes y exaltarán sus capacidades para aunar sus esfuerzos a los del pueblo, para dar mayor lucimiento a esta conmemoración. En algunos lugares se danza, en otros se canta o se lleva música al cementerio, en otros los juegos pirotécnicos se desgranan en ruido y luces de colores y en muchos se hacen versos o ilustraciones con intención humorística o de crítica social, pero siempre estarán presentes los artistas de la localidad componiendo los versos, entonando canciones, modelando esculturas, pintando o bien componiendo como obras de arte efímeras, las ofrendas de muertos en sus casas. El dulcero y el panadero volcarán el dominio de su oficio para hacer creaciones que gusten a vivos y difuntos. El pueblo de México y sus artistas desbordan su ingenio para el mayor lucimiento de esta celebración.

Las ofrendas de muertos se preparan en cada hogar mexicano y se presentan en formas diferentes con los productos de cada una de las regiones en que se asientan las numerosas culturas que conforman la nación. Elementos comunes a casi todas son: velas, veladoras, flores, mayoritariamente de color amarillo (cempazúchiles), frutas, panes y manjares de los que no se puede disfrutar cotidianamente como tamales, tortillas de maíz especial azul o rojo, dulces y bebidas como chocolate o pulque. La mezcla de los olores de las viandas, de las ceras, del copal, de los frutos y de las flores impregnan la habitación en donde se coloca la ofrenda (generalmente la más amplia de la vivienda), de un aroma peculiar y muy agradable que forma parte del ritual, ya que si algunos muertos no pueden comer, por el olfato podrán apreciar la riqueza de lo ofrecido por la familia. En muchas de estas ofrendas se colocan tabaco para liar cigarrillos, cigarros o puros y algunas bebidas fuertes como tequila o mezcal.

En México existe la costumbre de realizar mercados populares en determinados días de la semana llamados tianguis. Estos se realizan tanto donde existen mercados establecidos, acrecentando el comercio normal, como en donde los mercados semanales son las únicas formas de vender o adquirir lo necesario para ese lapso. Antiguamente se utilizaba el trueque, práctica que, aunque limitadamente, aún se sigue en algunas regiones.

One week before the date, the *tianguis* are set up in preparation for the Day of the Dead. And in these markets, all the regional elements used in the offerings are sold. The vendors place themselves, very much like their pre-Hispanic ancestors, in separate sections for the sale of flowers, waxes, incense, ceramics, bread for the dead, sweets, fruits, objects of glass and pewter, napkins and tablecloths, perforated paper, incense containers, and candlesticks. There are also stands for the sale of sweet pumpkin, crystallized fruits, *pipian* sauce (made with ground pumpkin seeds and chili), *mole* pastes, peanuts, different kinds of chili, corn, beans, etc.

The colorfulness and the size of the *tianguis* is impressive, and only during this special occasion, the celebration of the Day of the Dead, do they achieve their maximum splendor.

For the ceremony of the Day of the Dead people endeavor to replace everything. For this reason, many types of implements to cook stews and to hold the offerings are sold at the market places. During this time of the year, tamales, stews, *moles*, sweets, and breads of different types are prepared, for which the preparers need containers made of different materials, in a variety of sizes and shapes, depending on the quantity and quality of what they cook. Ceramic wares like jugs, small and big cups, and incense containers of various forms and colors are bought new to place the offerings in.

Among the most prominent of the products sold in the *tianguis* are: earthen cooking pans from the *Barrio de la Luz* (Neighborhood of Light) of the city of Puebla; earthen cooking pans and jugs of green clay from Atzompa, Oaxaca; kitchen utensils from Patambán, Michoacán, made famous by their dark green glass; earthen cooking pans from Tlaxcala; pots and *molcajetes* (stone mortars standing on a tripod), decorated with pigment from the cooking-water for *nixcomitl* (corn dough for tortillas), from Tantoyuca, Veracruz; pots from Tamazulapan, made by the Mixes Indians; incense containers, trees of life, and earthen cooking pans from Metepec in the state of Mexico; ceremonial incense containers from Tabasco; candlesticks and polychromed clay toys from Tlayacapan, Morelia; containers from the Purepecha Indians of Santa Fe de la Laguna, Michoacán; earthenware from Amatenango from the Tzeltal Indians in the state of Chiapas; colored incense containers and candlesticks from Chililico, Hidalgo; and polychromed candlesticks from Izúcar de Matamoros, Puebla.

These products are not generally all sold in the same market or *tianguis,* but they are listed together to give an idea of the diversity of production during this time of the year.

Los tianguis para la preparación de la celebración del Día de los Muertos se realizan en diferentes lugares de la República desde una semana antes de la fecha (primero y segundo de noviembre) y en ellos se encuentran todos los elementos regionales para formar las ofrendas de los muertos. Los vendedores de cada producto se colocan al estilo prehispánico, en secciones separadas: para la venta de flores, de ceras, incienso, cerámica, panes de muerto, dulces, frutos, objetos de vidrio y peltre, servilletas y manteles, papel picado, sahumerios, candeleros, así como puestos con comida y dulces como la calabaza en tacha, frutas cubiertas, pipianes hechos a base de semillas de calabaza molidas y chile, pastas para los moles, cacahuate, chiles de diversas clases, maíz, frijol, etc.

El colorido y tamaño de estos tianguis es impresionante y no se realizan con tanto esplendor para ninguna otra de las celebraciones mexicanas.

Para la ceremonia de muertos en cada uno de los hogares mexicanos se procura tenerlo todo nuevo. Por esta razón en los mercados y tianguis se venden muchas clases de implementos para confeccionar los guisos y contener las ofrendas. En la época de muertos se preparan tamales, guisados, moles, dulces y panes de diferentes tipos para cuya elaboración se requieren recipientes de diferentes materiales, tamaños y formas, según la cantidad y calidad de lo que se vaya a cocinar. Jarros para contener las bebidas, tarros y tazas para colocarlas en las ofrendas, sahumerios de distintas formas y colores para el incienso.

Entre los diferentes productos que se venden en los tianguis se destacan: cazuelas del Barrio de la Luz, de la ciudad de Puebla; cazuelas y jarros de barro verde de Atzompa, Oaxaca; trastos de Patambán, Michoacán famosos por su vidriado verde obscuro; cazuelas de barro de Tlaxcala; ollas y molcajetes, decorados con el residuo del agua en que se cuece el maíz para hacer tortillas (nixcomitl) de Tantoyuca, Veracruz; ollas de Tamazulapan, mixes; sahumerios, árboles de la vida y cazuelas de Metepec, Estado de México; sahumerios ceremoniales de Tabasco; productos de los popolocas de Acatlán, Puebla; candeleros y juguetes de barro policromado de Tlayacapan, Morelia; recipientes de los purépechas de Santa Fé de la Laguna, Michoacán; loza de Amatenango, tzeltales del Estado de Chiapas; sahumerios y candeleros de color Chililico, Hidalgo; y candeleros policromados de Izúcar de Matamoros, Puebla.

Todos estos productos en la realidad mexicana no se venden en un sólo tianguis, pero aquí se reunen algunos para dar una idea de la variedad de la producción nacional elaborada especialmente para esta fecha.

No. 42
Artist unknown / Artesano anónimo
Mask of the Traditional "Dance of the Seven Vices" /
Máscara de calavera para la danza tradicional de los siete vicios, 1985
Carved and painted wood / Madera pintada y tallada

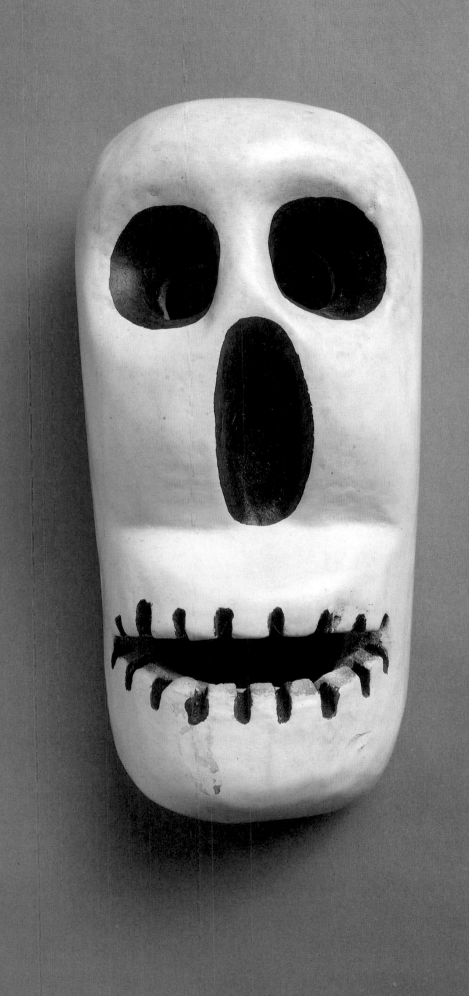

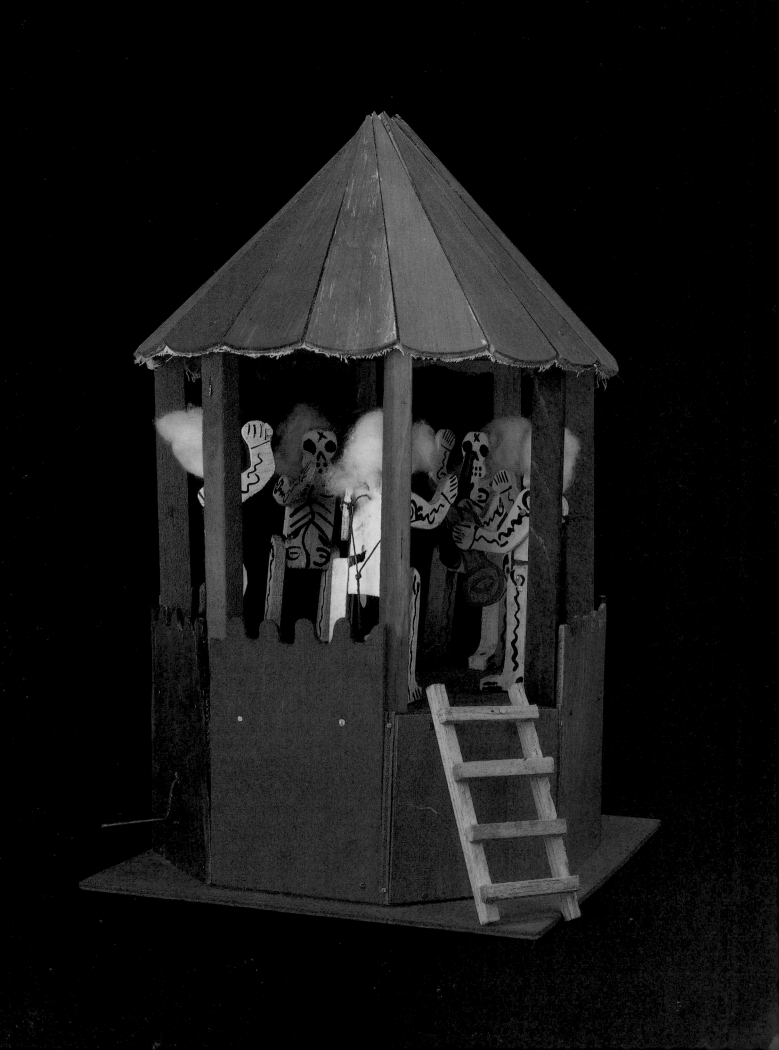

Among the many notable craftsmen in the manufacture of these objects are Don Aurelio Flores from Izúcar de Matamoros in the state of Puebla, the Soteno family from Metepec in the state of Mexico, and Neftalí Ayungua of Patambán.

In all bakeries of the city of Mexico, a special kind of bread called "bread of the dead" is sold; it is only baked during this time of the year. Bakers announce this bread by painting skulls on their windows. Generally in the city of Mexico the bread consists of large buns coated with small particles representing bones, overlaid in turn with white sugar.

However, in each region of the country the bread for the dead has different forms and colors; variations are created by glazes of different colors (reddish purple being the most common) and painted sugar or sugar-coated pills sprinkled on the bread. There are low-priced and expensive breads for the dead, but all are special for this celebration.

Another dish that is never absent is *mole*. This dish is of pre-Hispanic origin and was enriched in Puebla during the time of the Viceroys with European ingredients like almonds, egg bread, sesame seeds, hazelnuts, and spices. *Mole* has a very refined taste and is cooked in different ways. It can be cooked with turkey or other birds, with pork, or with seafood, but there is always a mixture of at least four different kinds of chili, together with chocolate and peanuts.

Another dish frequently cooked for the offering is tamales. There are thousands of styles cooked with different spices, but in all of them corn is the main ingredient. They are generally steamed and wrapped with corn or banana leaves.

Sweet pumpkin is cooked with molasses in a deep pot until it becomes soft and absorbs the sweetness of the molasses.

Chocolate is also of pre-Hispanic origin, and in some regions milk is added to it. The *atole* (a corn flour drink) and the *pozole* (chicken broth with corn) are also special drinks.

Native honeys and a great variety of sweets and fruits of each region are placed in the offerings and are shared at night or on the third of November by friends and relatives of the family: they exchange the stews from the offerings and sometimes take them to church to offer them to the spirits of those beloved ones who, for reasons like the migration or death of their relatives, never received offerings. Family altars are also lit with a candle, and an extra amount of food is placed on them for these lonely spirits.

Mobiles are generally made during the celebration of the Day of the Dead, with skulls and little skeletons, little burials, and little tombs, made with different materials like cardboard, clay, wire, chickpeas, wood, or paper.

Entre los artistas populares, destacan en la manufactura de estos objetos: Don Aurelio Flores de Izúcar de Matamoros, Puebla, la familia Soteno de Metepec, Estado de México, Neftalí Ayungua de Patambán.

En todas las panaderías de la ciudad de México se expenden "panes de muerto" elaborados especialmente para estas fechas. Se anuncian pintando en la vidrieras de los expendios calaveras que ofrecen el producto de manera atractiva para la clientela. Generalmente los panes de la ciudad de México consisten en grandes bollos con bolitas sobrepuestas que representan la osamenta y que se bañan con azúcar blanca espolvoreada.

Sin embargo en cada región del país el pan de muerto tiene formas y colores diferentes, dominando el solferino, que se obtiene con cubiertas de glasé de colores, azúcar pintada o grajeas espolvoreadas encima de los panes de los que los hay muy finos o de tipo económico, pero siempre especiales para esta celebración.

Otro alimento que casi nunca falta es el mole que es un platillo de origen prehispánico enriquecido en Puebla durante la época del virreinato con elementos europeos como almendras, pan de huevo, ajonjolí, avellanas y especias. Los moles son de un gusto muy refinado y muy variados en su estilo, unos se guisan con pavo y otras aves, otros con carne de cerdo o con mariscos, pero en todos se utiliza una mezcla de por lo menos cuatro tipos de chile, chocolate y cacahuate.

Otro de los platillos más utilizados para las ofrendas son los tamales de los cuales podríamos mencionar miles de estilos, con utilización de diferentes condimentos, pero todos son hechos a base de maíz generalmente cocidos al vapor y envueltos en hojas de maíz o plátano.

La calabaza en tacha es un dulce en el que una calabaza de castilla se sumerge en un recipiente de melaza hasta que se ablanda y absorbe el dulce.

El chocolate es otro alimento de orígen prehispánico al que en algunos lugares se le agrega leche, asi también como, el atole y el pozole, bebidas preparadas a base de maíz, chocolate o frutas.

Mieles nativas y gran variedad de dulces y frutas de cada región, se colocan en las ofrendas que se comparten generalmente por la noche o el día tres con amigos y parientes, que intercambian los guisos de las ofrendas, o se los llevan a la iglesia para las ánimas que por diferentes razones, (migración o fallecimiento de familiares) no tuvieron ofrendas. También en los altares familiares hay una vela, y un poco más de comida para las ánimas solas.

Durante la celebración de difuntos se hacen juguetes, generalmente móviles que representan figuras de calaveras, pequeños esqueletos, entierritos, tumbitas, etc. en diferentes materiales como cartón, barro, alambre, garbanzo, madera o papel.

No. 38
Artist unknown / Artesano anónimo
Bandstand with Skeleton Musicians/
Quiosco de música con músicos calaveras, 1986
Movable toy, cut and painted wood/
Jugete móvil, madera pintada y cortada

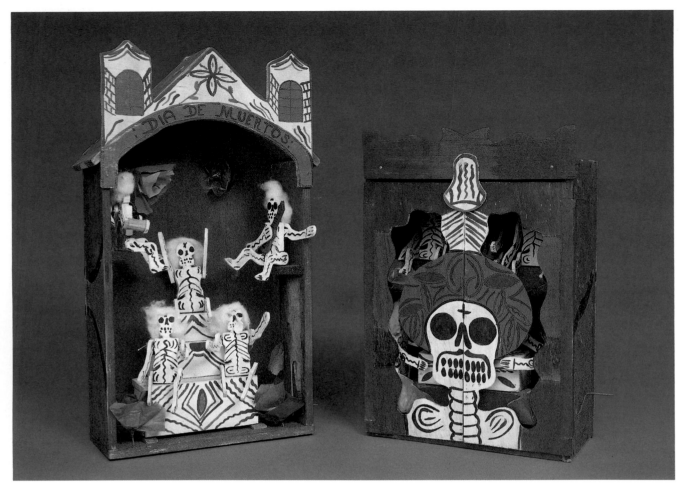

No. 39
Artist unknown / Artesano anónimo
Day of the Dead / Día de los Muertos, 1986
Movable toy, cut and painted wood/
Jugete móvil, madera pintada y cortada

No. 45.
Artist unknown / Artesano anónimo
Skeletons in a Park / Esqueletos en un parque, 1985
Painted clay and wooden toy / Juguete de barro pintado y madera

These toys are called toys for the dead and are used on the first of November in many regions to adorn the offerings dedicated to children. These toys are for both dead and living children to play with. Living children become acquainted with death by playing with them. In the Chatina region, broken toys are frequently put on the tombs of dead children.

Popular toys for the dead stand out by the simplicity of their construction and by the inexpensiveness of the material with which they are manufactured. Also remarkable is the overwhelming imagination of the craftsmen who convey to these little "dead men" the attitudes and occupations of living men. These toys fill children with joy during the festivities; they ask for them by clamoring "give me my little skull."

Toys for the dead are especially made in Puebla, Izúcar de Matamoros, and Tlaquepaque, Jalisco. Rattles and little horses with skeleton riders are made by Don Leonardo Zacarías and his wife, and the traditional masks of the same material are the work of Leonor Gervasio from the city of Celaya in the state of Guanajuato.

Estos juguetes llamados "de muertos" se utilizan en muchas regiones para adornar las ofrendas que se montan especialmente para los niños el primero de noviembre y son, al decir de muchos, para que el niño muerto pueda jugar con ellos y para que el niño vivo se acostumbre a la figura que representa a la muerte a través del juego. En la región Chatina suelen ponerse juguetes rotos en las tumbas de los pequeños.

La juguetería popular de muertos se distingue por lo sencillo de su funcionamiento, lo barato del material con que se manufactura y la imaginación desbordante de los artesanos quienes les transmiten a sus "muertitos" las actitudes y oficios de los vivos. Estos juguetes llenan de alegría a los niños en estas fiestas en que suelen pedirlos diciendo "deme mi calaverita".

La juguetería de muertos se hace en la ciudad de Puebla, Izúcar de Matamoros y Tlaquepaque, Jalisco. Las sonajas y pequeños caballitos con esqueletos jinetes están hechas por Don Leonardo Zacarías y su esposa y las tradicionales máscaras, también del mismo material, son obra de Leonor Gervasio de Celaya, Guanajuato.

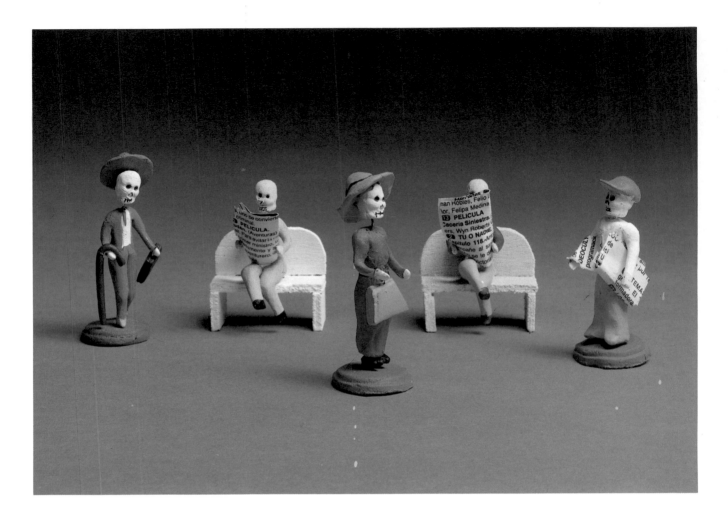

The following two pages:
Los dos páginas siguientes:

No. 45
Artist unknown / Artesano anónimo
Skeleton Secretary/
Esqueleto secretaria, 1986
Painted clay and wooden toy/
Juguete de barro pintado y madera

No. 45
Artist unknown / Artesano anónimo
Skeleton Nun and Witch/
Esqueleto monja con bruja, 1985
Painted clay, wood, and cloth toy/
Juguete de barro pintado, madera y tela

No. 45
Artist unknown / Artesano anónimo
Skeleton Mariachi/
Esqueleto mariachi, 1986
Painted clay, paper, wire, and cotton toy/
Juguete de barro pintado, papel, alambre y algodón

No. 45
Artist unknown / Artesano anónimo
Skeleton Wedding Couple/
Esqueletos novios, 1986
Painted clay and wire toy/
Juguete de barro pintado y alambre

No. 45
Artist unknown / Artesano anónimo
Skeleton Soccer Player/
Esqueleto jugador de fútbol, 1985
Painted clay toy/
Juguete de barro pintado

No. 45
Artist unknown / Artesano anónimo
Skeleton at a Grave/
Esqueleto en un panteón, 1985
Painted clay and wooden toy/
Juguete de barro pintado y madera

No. 45
Artist unknown / Artesano anónimo
Skeleton Volleyball Players/
Esqueleto jugadar de voleibol, 1985
Painted clay and wire toy/
Juguete de barro pintado y alambre

No. 45
Artist unknown / Artesano anónimo
Skeleton Doctor and Baby/
Esqueleto doctor con recién nacido, 1986
Painted clay, cloth, and wire toy/
Juguete de barro pintado, tela y alambre

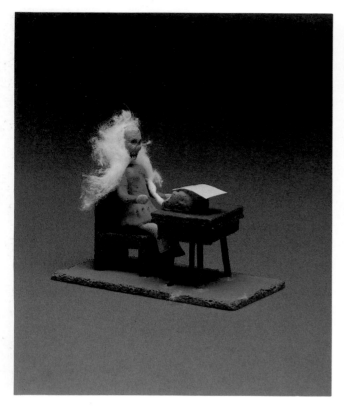

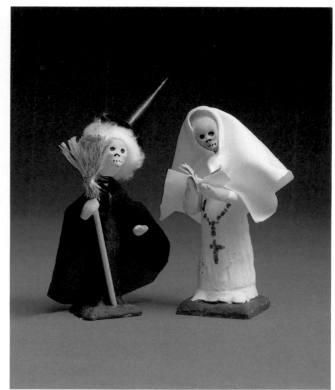

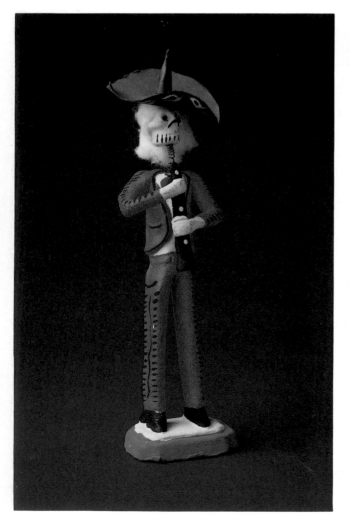

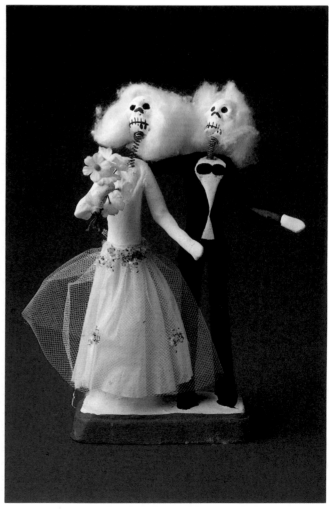

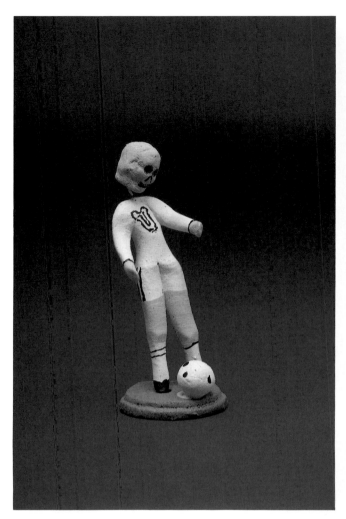
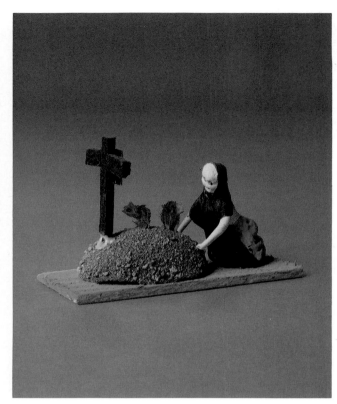
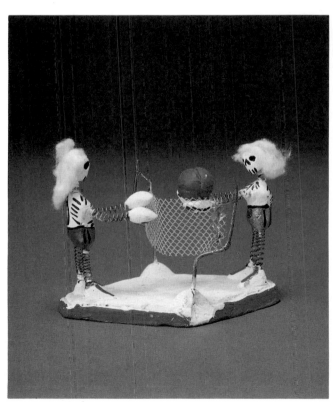
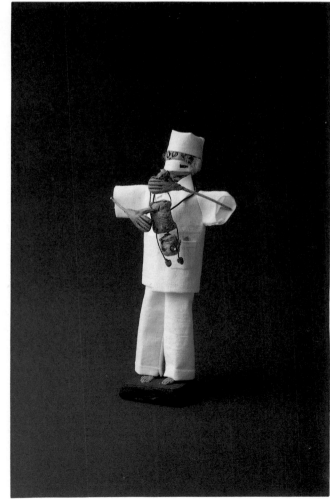

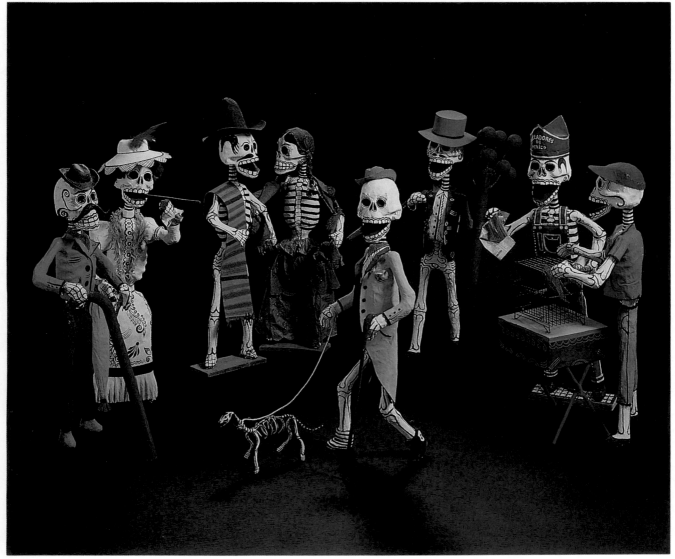

No. 3
Agustín Galicia Palacios
Strolling Through the Park/
Paseo en el parque, 1985
Papier-mâché, wood, wire, and paint/
Papel aglutinado, madera, alambre y pintura

No. 3
Agustín Galicia Palacios
Figures from *Strolling Through the Park/*
Figuras del *Paseo en el parque,* 1985
Papier-mâché, wood, wire, and paint/
Papel aglutinado, madera, alambre y pintura

Little candied figurines are placed in most of the offerings. The greatest part of them are of almond sugar paste and come in the form of skulls, animals, miniature food, or liquor candies. The almond sugar paste is made with refined sugar, egg whites, and lemon whipped together until the right texture is obtained. The paste is then molded. The majority are decorated with vegetable colors, adamantine dust, cotton balls, and different types of paper.

For these candies different sweet pastes are used, like chocolate or pumpkin seed candy. With this last ingredient, miniature fruits are prepared that are afterwards placed in little baskets or appropriate containers; candies from amaranth seeds are also made and are called *alegrías,* that is "joys."

En casi todas las ofrendas se colocan pequeñas figuras de dulce, las más de alfeñique en forma de calaveras y de animales, representaciones de comida o dulcecitos de licor. La pasta de alfeñique se hace con azúcar refinada, clara de huevo y limón, que se baten hasta obtener el punto deseado y entonces se moldean o se modelan; se decoran la mayoría con duya y colores vegetales y se llegan a utilizar elementos ornamentales como diamantina, algodón en copo y papel de diferentes tipos.

Se utilizan también para estos dulces del día de los muertos pastas diferentes como el chocolate o el dulce de semilla de calabaza. Con este último ingrediente se preparan pequeñas frutas que se colocan en canastitas o recipientes apropiados; también se hacen dulces de semillas de amaranto que en México se llaman "alegrías."

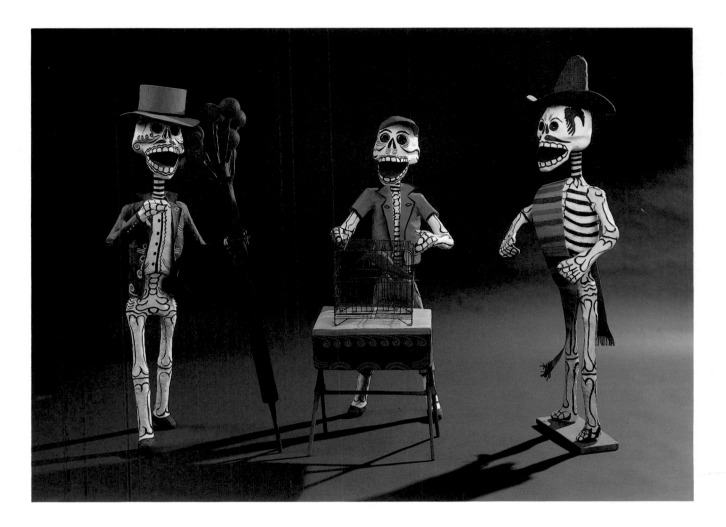

Popular sweets and sweets for the dead have distinctive shapes and materials in each region of the country: for example figurines filled with honey from the state of San Luis Potosí and from the state of Oaxaca; and almond sugar paste candies from the state of Guanajuato and from the city of Morelia in the state of Michoacán. Among the almond sugar paste candies of Guanajuato, the figurines made by the artist Francisco Hernández Soria are outstanding.

The technique of papier-mâché is a tradition of Spanish origin. The technique was perhaps adopted in Mexico because the materials used are inexpensive and the possibilities of artistic expression are numerous. Furthermore, the material has the advantage of being light and relatively durable.

It is an old practice in Mexico to make figurines of papier-mâché using different glues, principally *engrudo*, which is a combination of whole wheat flour, starch, and water, mixed over a flame. The figurines are made by sticking layers of paper on molds of clay or wood; once the molds are taken off, the figurines are retouched and painted according to what they represent. The most famous and productive source of papier-mâché objects in the nation is the city of Celaya, where they make dolls, warrior helmets, little horses, rattles, and *judas* (very big, light dolls with gunpowder rockets attached to them, burned on the Saturday of Glory).

La dulcería popular y de muertos en cada región adquiere peculiaridades en forma y materiales, como las figuras rellenas de miel de San Luis Potosí y de Oaxaca, y los dulces de alfeñique del estado de Guanajuato, y de Morelia, Michoacán. Destacan entre los dulces de alfeñique del estado de Guanajuato, las figuras de Francisco Hernández Soria.

La técnica de la cartonería es una tradición de origen español que tomó carta de naturaleza en México, quizá por lo barato de los materiales que se utilizan y por sus posibilidades de expresión plástica. Tiene además la ventaja de su ligereza y resistencia relativa.

En México se han elaborado desde hace mucho tiempo figuras de papel aglutinado a base de diferentes pegamentos, principalmente el engrudo, que es una combinación de harina de trigo, almidón y agua, mezclados al fuego. Las figuras se obtienen encimando capas de papel sobre moldes de barro o de madera; al salir de los moldes se retocan y se colorean de acuerdo con la figura representada. El lugar más famoso y productivo de objetos de cartón aglutinado de la República es la ciudad de Celaya, Guanajuato, en donde se hacen muñecas, cascos guerreros, caballitos, sonajas y judas, que son muñecos muy grandes y ligeros a los que se les colocan cohetes de pólvora para ser quemados (tronados) el Sábado de Gloria.

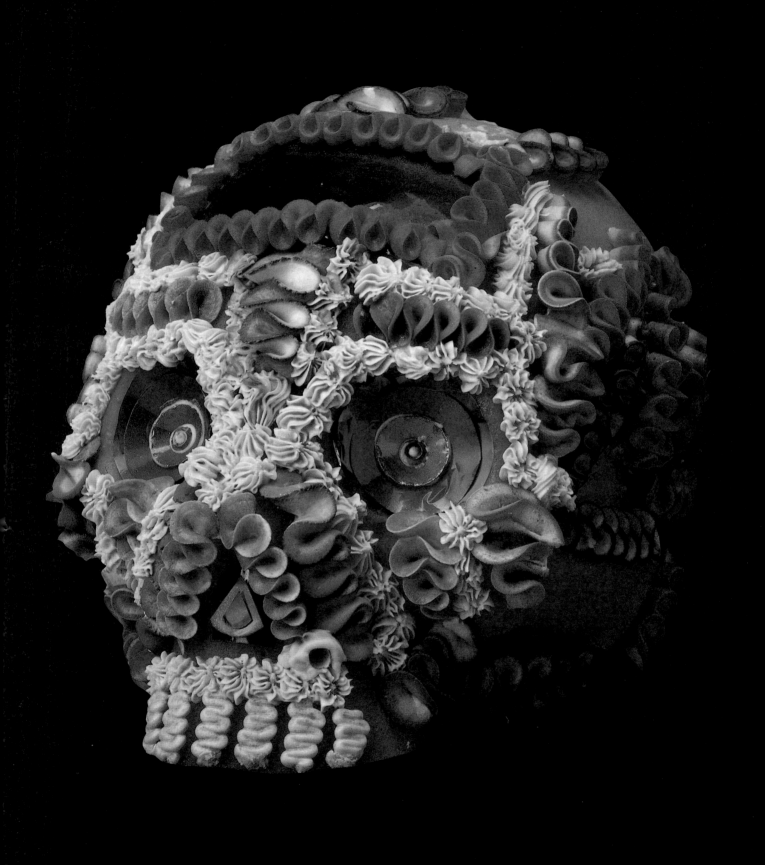

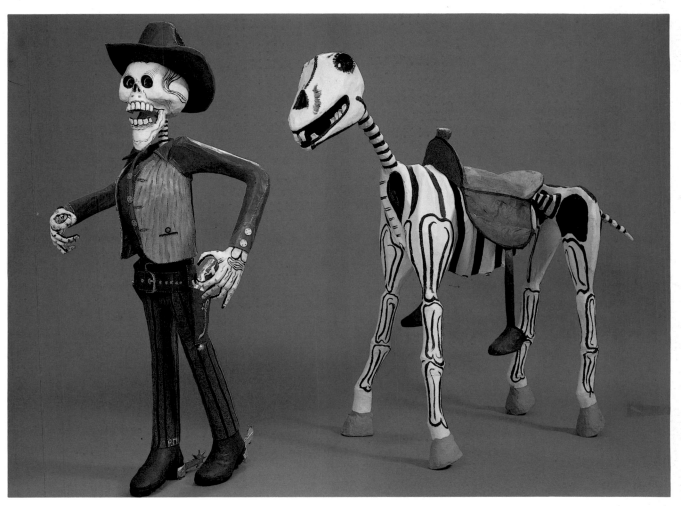

No. 44
Skull/
Calavera, 1986
Sugar paste sculpture/Escultura de glass de azúcar

No. 2
Felipe, Leonardo, and David Linares
Detail from *Texas Rodeo* / Detalle del *Rodeo texano,* 1986-87
Papier-mâché and paint / Papel aglutinado y pintura

From that region and tradition is the Linares family. They came to Mexico City, headed by the then-young Don Miguel Linares, a grandfather today. Don Miguel Linares has devoted his life to the elaboration of cardboard toys and to the preparation of *judas* figures. He is also the creator of the fantastic figures he has named *alebrijes.* He taught his technique for the making of these objects to his sons and to his daughters-in-law, then to his grandchildren, and even to his great-grandchildren. His most remarkable objects are the dead figures that are inspired, without doubt, by the skulls José Guadalupe Posada engraved in the beginning of this century to illustrate *calaveras* (''skull verses''). For three generations the members of the Linares family have had the special creative talent of developing the theme of death in figures that can measure either many meters or a few centimeters.

For this exhibition, Felipe, Leonardo, and David Linares, son and grandsons of Don Miguel, have made a rodeo where all of the characters are skulls. This work reflects the imagination of these artists, who picture Texas as a place where rodeos prevail.

De esa tierra y de esta tradición llegó al Distrito Federal la familia Linares, encabezada por el joven, hoy bisabuelo, Don Miguel Linares, quien por años se ha dedicado en la ciudad de México a la elaboración de judas y juguetería de cartón, así como a las figuras de judas utilizadas para quemar el Sábado de Gloria; es además el creador de unas figuras fantásticas bautizadas por él con el nombre de ''alebrijes.'' Enseñó a sus hijos, después a sus nueras y nietos y aún a sus pequeños bisnietos, la técnica para la elaboración de estos objetos entre los que destacan las de muertos, seguramente inspiradas en las calaveras que grabó José Guadalupe Posada a principios de siglo, para ilustrar hojas con versos sobre la muerte (calaveras). Los integrantes de la familia Linares hasta la tercera generación tienen la especialidad creativa de desarrollar el tema de la muerte en figuras que miden varios metros de altura o apenas centímetros.

Felipe, Leonardo y David Linares, hijo y nietos de Don Miguel, han elaborado para esta exposición un ''rodeo'' en donde todos los personajes son calaveras. Este conjunto responde a la imaginación de estos artesanos para quienes la imágen de Texas se representa con rodeos.

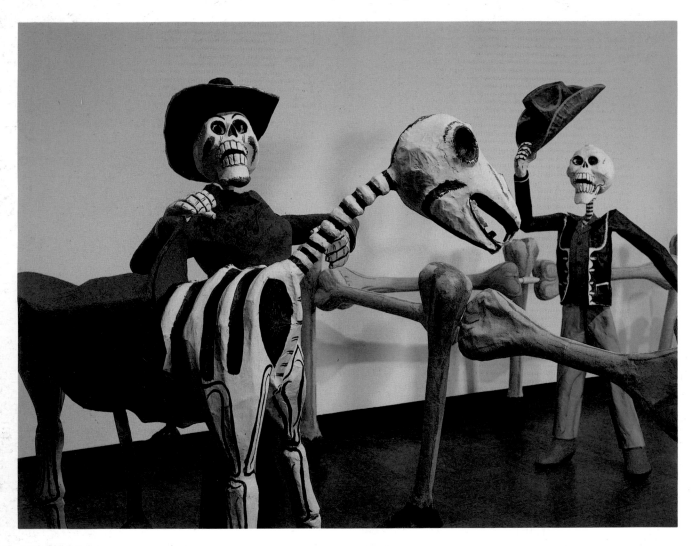

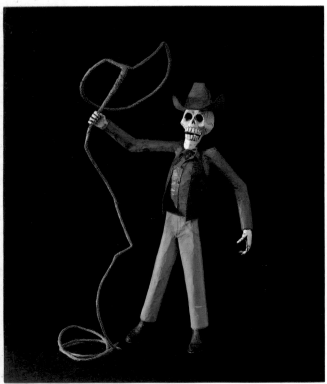

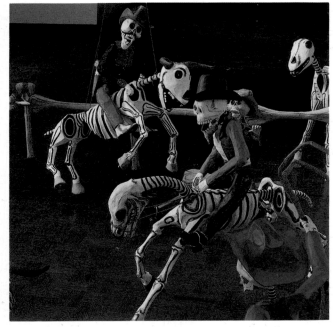

No. 2
Felipe, Leonardo, and David Linares
Figures from *Texas Rodeo* / Figuras del *Rodeo texano*, 1986-87
Papier-mâché and paint / Papel aglutinado y pintura

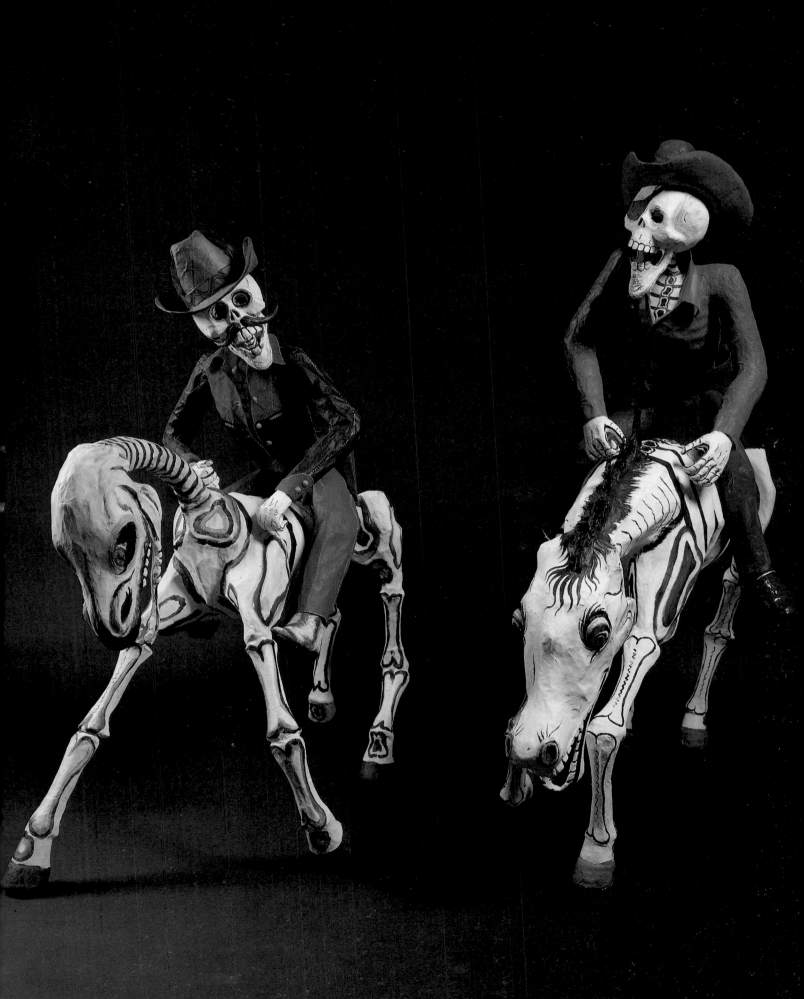

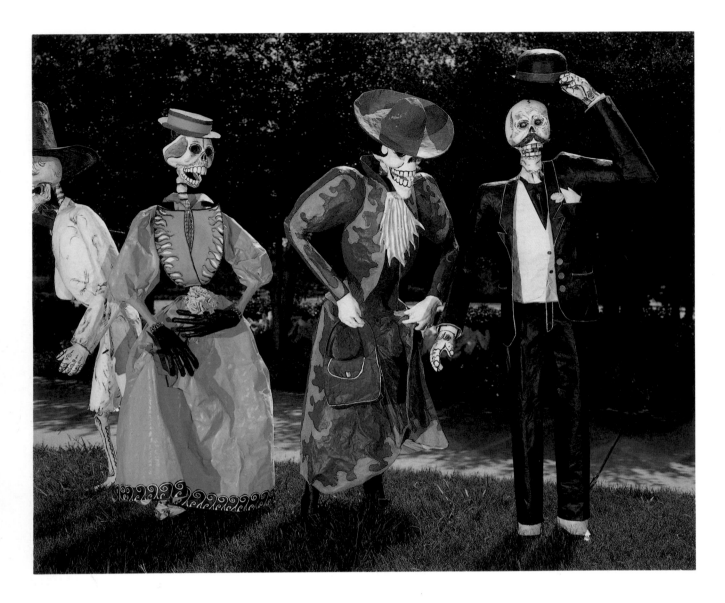

In the same manner all of the members of the Linares family, including grandfather Don Miguel, participated in the making of the figures in the shape of skulls that represent some of the characters in Diego Rivera's mural *Dream of a Sunday Afternoon in Alameda Park,* in the Hotel del Prado, Mexico City. The Linares family is prolific in the creation of these and other cardboard figures. They have won numerous contests for *piñatas* (hanging pots of candy), toys, dead figures, and *judas.* In 1986 young Leonardo won the National Youth Prize in the area of popular art.

Like many other artists, Juan Martín García Durán paints signs and figures of skulls on the windows of bakeries and candy stores, to promote the sale of candy and bread for the dead. He has dedicated himself to recreating, in cardboard, skulls of familiar characters from Mexico City; these figures measure about fifty centimeters and represent garbage men, tamale vendors, gas tank deliverers (in Mexico gas is delivered at home), bread and taco vendors, all of them characters from daily life.

Asimismo toda la familia Linares incluyendo al abuelo Don Miguel, participaron en la hechura de las figuras que representan en forma de calaveras, algunos de los personajes que pintó Diego Rivera en su mural *Sueño de una Tarde Dominical en la Alameda* en el Hotel del Prado en la ciudad de México.

La familia Linares es prolífica en el desarrollo de estas y otras figuras de cartonería y han ganado numerosos concursos de piñatas, juguetería, figuras de muertos y judas, realizados en México. Al joven Leonardo le fué otorgado en 1986 el Premio Nacional de la Juventud en el ramo de arte popular. Hay otros artesanos que como Juan Martín García Durán, pintor de letreros y figuras de calaveras en los aparadores de panaderías y dulcerías anunciando panes y dulces de muertos, se ha dedicado a recrear en cartón calaveras de los personajes característicos de la ciudad de México; estas figuras de aproximadamente cincuenta cenímetros de alto representan recogedores de basura, vendedores de tamales, repartidores de gas, vendedores de pan, vendedores de tacos, etc., todos ellos personajes de la vida cotidiana actual de la ciudad.

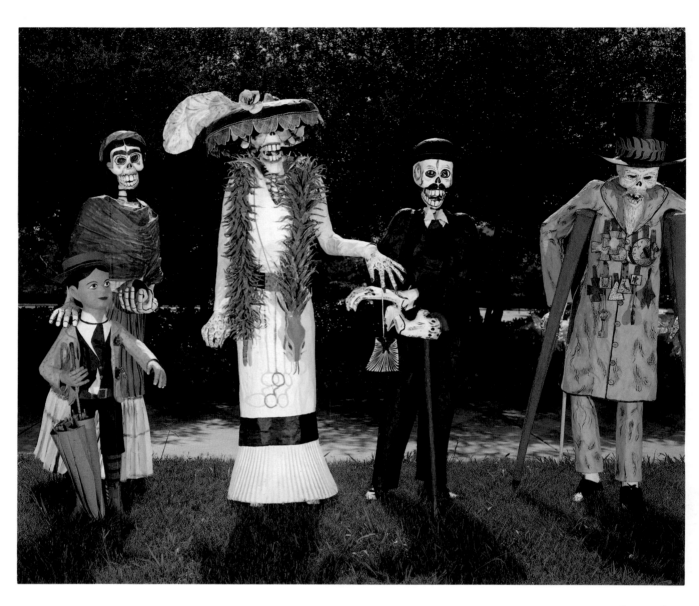

No. 1
Don Miguel Linares and family
Figures from *Dream of a Sunday Afternoon in Alameda Park*/
Figuras del *Sueño de una tarde domincal en la Alameda*, 1985
Papier-mâché and paint/
Papel aglutinado y pintura

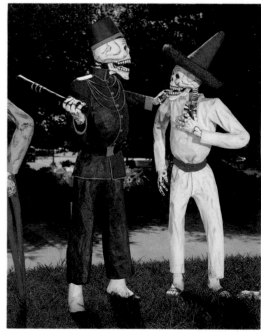

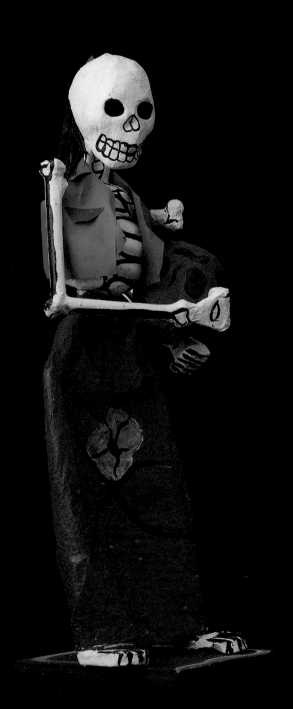
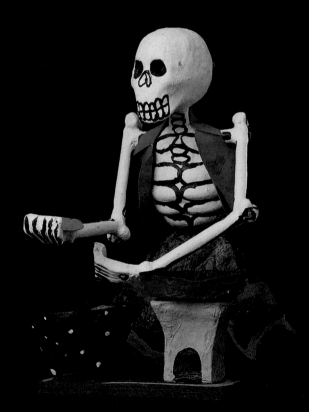

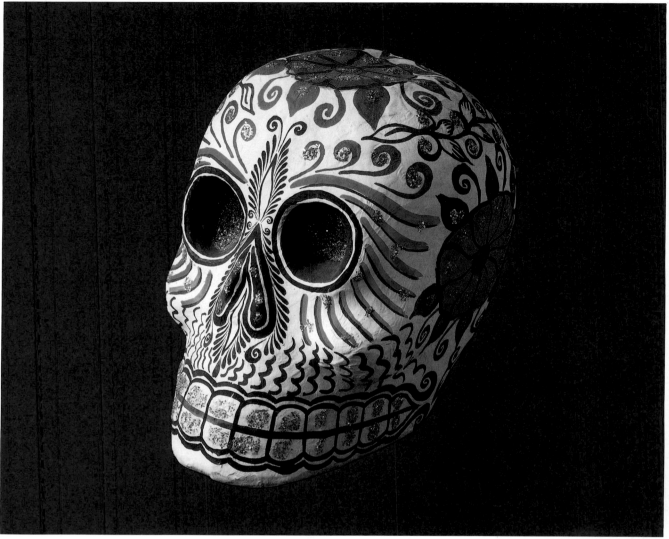

No. 31
Juan Martín García Durán
Skeletons at Work, Lunchtime/
Esqueletos trabajando, la hora del almuerzo, 1986
Painted paper and wood/ Papel aglutinado pintado y madera

No. 30
Agustín Galicia Palacios
Skull/ Calavera, 1986
Papier-mâché, paint, and glitter/
Papel aglutinado, pintura y brillo

Papier-mâché figures are not traditionally included in the offerings of the Day of the Dead, but they are used by any person who would have them as decorative figures in their house, next to the offerings. The so-called sugar skulls are also made of papier-mâché and were so named because they use decorative elements of the traditional sweet almond paste skulls. The examples in this exhibition were made by Agustín Galicia Palacios (Don Miguel Linares' son-in-law) from Mexico City, and by Enriqueta Abascal and Guadalupe Encino, also from Mexico City.

Perforated paper is frequently used in many offerings. It is made with a thin paper of bright colors, called tissue paper. It can be perforated with a chisel, a blade, or a pair of scissors, to form allegorical figures for the celebration. Perforated paper can be used as curtains for the offerings, as tablecloths and napkins, or it can simply be hung.

Las figuras de papel aglutinado no son tradicionales para las ofrendas de muertos, pero son usadas por cualquier gente que los adquiera y pueda tenerlos en su casa en estos días, al lado de sus ofrendas como figuras decorativas. Las llamadas "calaveras de azúcar" que son también de papel aglutinado y que fueron así bautizadas porque se recrearon en ellas los elementos de decoración de las calaveras de alfeñique tradicionales, son hechas por un yerno de Don Miguel Linares, el Señor Agustín Galicia también procedente del Distrito Federal, por la Señora Enriqueta Abascal y Señora Guadalupe Encino del Distrito Federal.

También suele utilizarse en muchas ofrendas el "papel picado" que es un papel de vivos colores, delgado, llamado de China, que se recorta con cincel, tijeras o navaja para formar figuras alegóricas de la celebración. Se utilizan como telones de fondo, como manteles, servilletas o simplemente como colgantes.

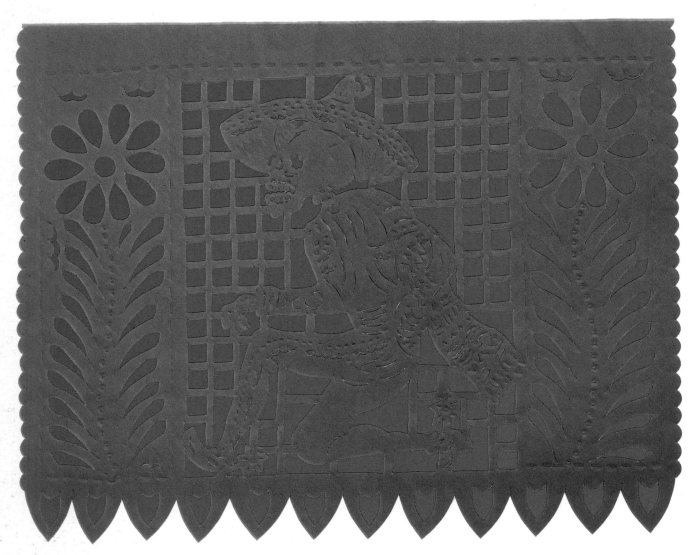

No. 34
Javier Vivanco
Paper Banner of "Running Sketeton"/
Bandera de papel picado de esqueleto corriendo, 1986
Perforated tissue paper/Papel cortado

No. 41
Artist unknown / Artesano anónimo
Skeleton with Scythe/
Esqueleto con guadaña, 1986
Carved wood/Madera tallada

Likewise, in certain places, paper flowers and ornaments are used in the offerings. The exhibition's *cempazuchil* flowers of this material were made by Faustino Vázquez from Mexico City; the cross and crown were made with paper flowers from the city of Iguala in the state of Guerrero. Javier Vivanco, traditional craftsman from Huixcolotla in the state of Puebla, created all the paper works for this exhibition.

In the tradition of the Day of the Dead, popular artists who carve wood make not only toys but also sculptures and ceremonial objects like crosses, altarpieces, and masks.

The popular artists participating in this exhibition are Francisco Javier Palaviccini, who painted with lacquer and oil a traditional cross from Chiapa de Corzo in the state of Chiapas; Justo Shoana; José Melchor Méndez; and Héctor Bellamil from Tepoztlán, Morelos.

Asimismo se usan en ciertos lugares flores y adornos de papel. Los cempazúchiles de este material fueron hechos por Faustino Vázquez del Distrito Federal; y la cruz y la corona hechas con flores de papel, proceden de Iguala, Guerrero. Javier Vivanco, artesano tradicional de Huixcolotla, Puebla realizó todo el papel picado que se utilizó en esta exposición.

Dentro de la tradición de la fiesta de los muertos, los artistas populares dedicados a la talla de madera además de juguetes, hacen esculturas y objetos ceremoniales como cruces, retablos y máscaras. Los artistas populares que participan en esta exposición son: Francisco Javier Palaviccini quien hizo con maque y óleo una cruz tradicional de Chiapa de Corzo, Chiapas; Justo Shoana; José Melchor Méndez; esculturas populares anónimas y Héctor Bellamil de Tepoztlán, Morelos.

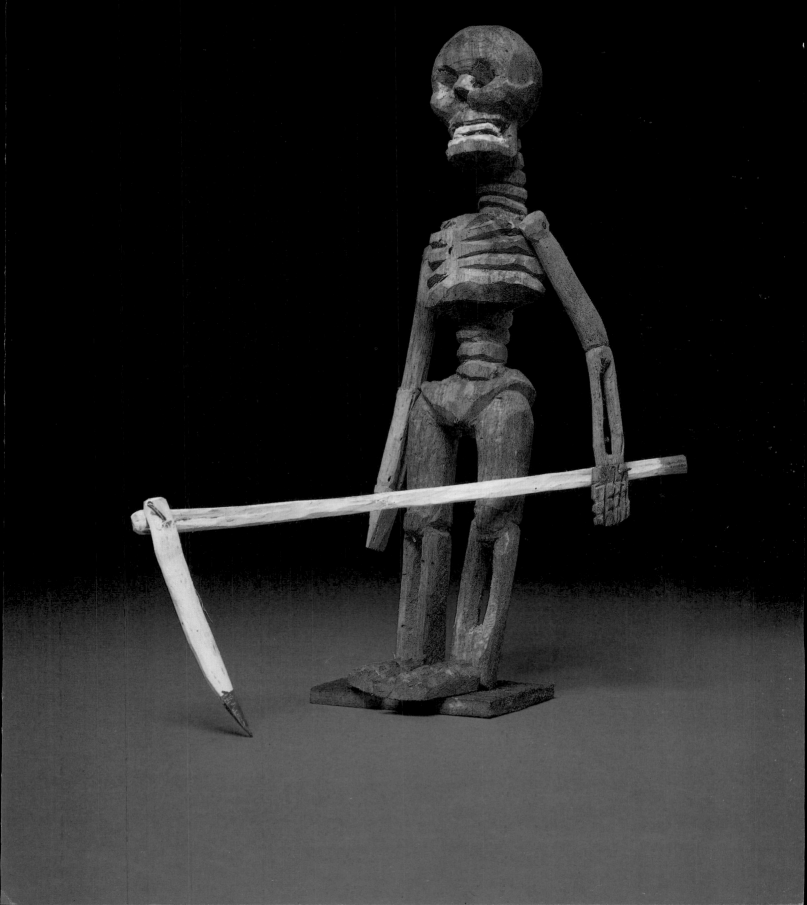

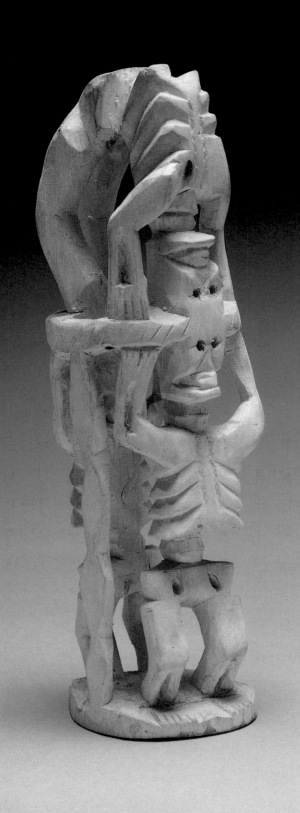

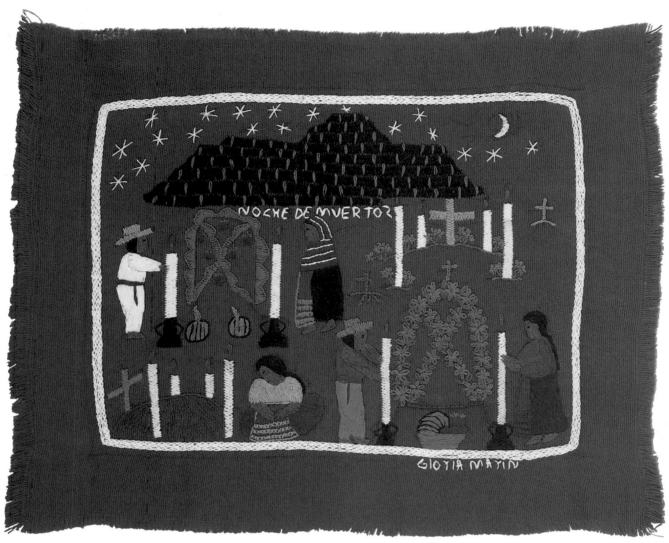

No. 43
Gloria Marín
Night of the Dead / Noche de muertos, 1986
Embroidered scene interpreting the celebration of death in Tzintzuntzan/
Cuadro bordado, interpretación de la celebración de los muertos en
Tzintzuntzan

No. 35
José Melchor Méndez
Skeleton Acrobats/
Esqueletos acróbatas, 1986
Carved wood/
Madera tallada

Some of the objects in this exhibition are of very different materials and techniques, such as the woven wheat straw from Pátzcuaro in the state of Michoacán, or the commemorative painting made on *amate* paper (*amate* is a Mexican fig tree). The *amate* paper was fabricated in San Pablito in the state of Puebla, while the decoration is from the town of Xalitla in the state of Guerrero. Many objects of pressed and blown glass, which are very popular, are also produced by specialized artisans. These objects are decorated with oil paintings, generally flower motifs.

De muy distintos materiales y técnicas de elaboración son también algunos de los objetos que se presentan en esta exposición, tales como la paja de trigo tejida que procede de Pátzcuaro, Michoacán, o como la pintura conmemorativa hecha sobre papel de amate. El papel de amate se elabora en San Pablito, Puebla, en tanto que la decoración se hace en la región de Xalitla, Guerrero. Igualmente hechos por artesanos especializados, se utilizan a nivel popular muchos objetos de vidrio prensado y soplado que después se decoran con pinturas de óleo, generalmente con motivos florales.

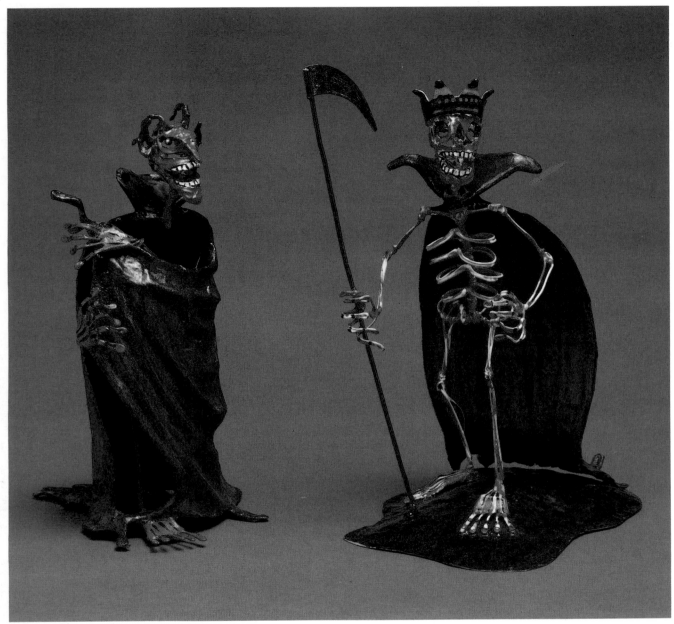

No. 25
Saulo Moreno
Cloaked Skeletons/
Esqueletos con capas, 1986
Painted paper and wire/ Papel pintado y alambre

No. 25
Saulo Moreno
Side view of *Cloaked Skeleton/*
Perfil del *Esqueleto con capa*, 1986
Painted paper and wire / Papel pintado y alambre

Other works of popular art derive from the objects of daily life used in the offerings for the Day of the Dead. For the most part such works are inspired by the peculiar concept of an animated figure of death who can act as an irreverent, funny, or even bantering character. For instance, the works of Saulo Moreno from Mexico City, now living in the town of Tlalpujahua in the state of Michoacán, are véritable sculptures made with wire, paints, and papier-mâché. In them, death has been graciously humanized and recreated from simple elements into artistic sculptural works that the artist calls wirelings.

De los objetos cotidianos utilizados para las ofrendas pero sobre todo inspirados en este peculiar concepto de dar vida a la muerte, de hacerla irreverente, graciosa o burlona, se han derivado algunas otras creaciones que constituyen obras de arte popular, ya que los autores han desarrollado su imaginación en la confección de ellas. Así por ejemplo las obras de Saulo Moreno, nativo del Distrito Federal y residente en Tlalpujahua, Michoacán hechas con alambre, pinturas y papel aglutinado, constituyen verdaderas esculturas en las que la muerte ha sido graciosamente humanizada y recreada con sencillos elementos a la dimensión escultural, piezas que el propio Saulo ha bautizado como alambroides.

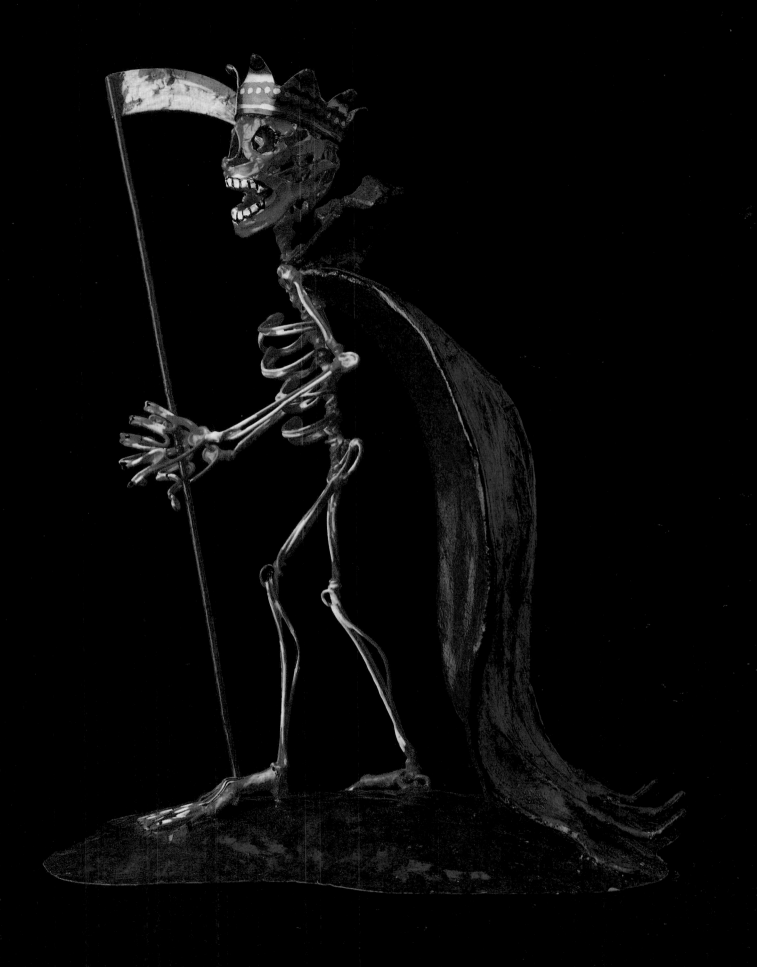

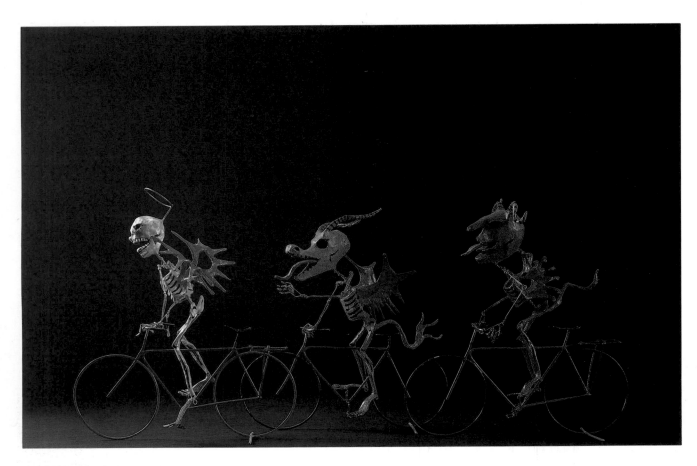

No. 26
Saulo Moreno
Skeletons Riding Bicycles/
Esqueletos andando en bicicleta, 1986
Painted paper and wire/
Papel pintado y alambre

No. 26
Saulo Moreno
Detail of *Skeleton Riding a Bicycle/*
Detalle del *Esqueleto andando en bicicleta*, 1986
Painted paper and wire/
Papel pintado y alambre

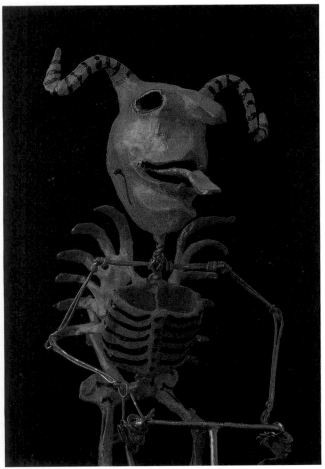

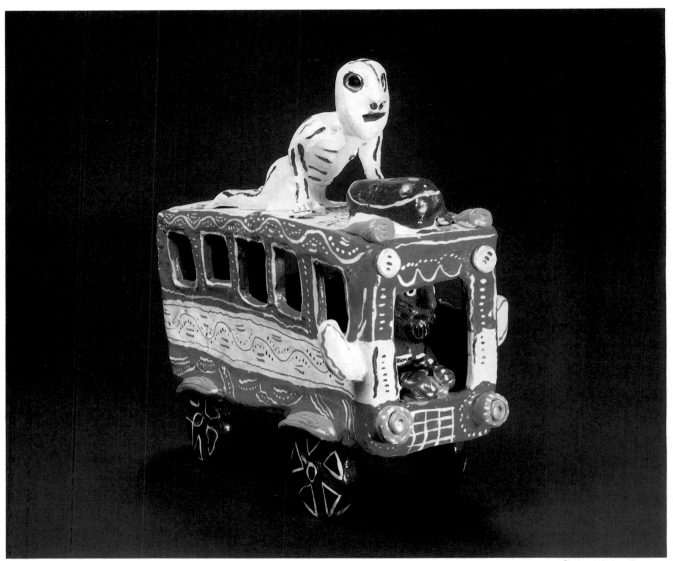

No. 11
Felicitas Nolasco
Bus with Skeleton/
Autobús con esqueleto, 1986
Modeled and painted clay toy/
Juguete de barro modelado y pintado

The following two pages:
Los dos páginas siguientes:

No. 6
Don Aurelio Flores
Candlestick with Skeleton Musicians/
Candelero con músicos calaveras, 1986
Painted clay/ Barro pintado

No. 19
Don Aurelio Flores
Skeleton Musicians/
Músicos calaveras, 1986
Painted clay/ Barro pintado

Great ceramicists who are traditionally inspired by the motifs of death and the devil are María de Jesús Basilio, Felícitas Nolasco, and Teodoro Martínez from Ocumicho in the state of Michoacán; Don Aurelio Flores, shaman from Izúcar de Matamoros in the state of Puebla; and Gloria Marín from the banks of lake Pátzcuaro, in the town of Tzintzuntzan, Michoacán.

También como grandes artífices del barro a quienes el motivo de la muerte y diablos inspiran tradicionalmente son los artesanos de Ocumicho, Michoacán: María de Jesús Basilio, Felícitas Nolasco, Teodoro Martínez; Don Aurelio Flores, chamán de Izúcar de Matamoros, Puebla, y la alfarera Gloria Marín de la ribera del lago de Pátzcuaro en la poblacíon de Tzintzuntzan.

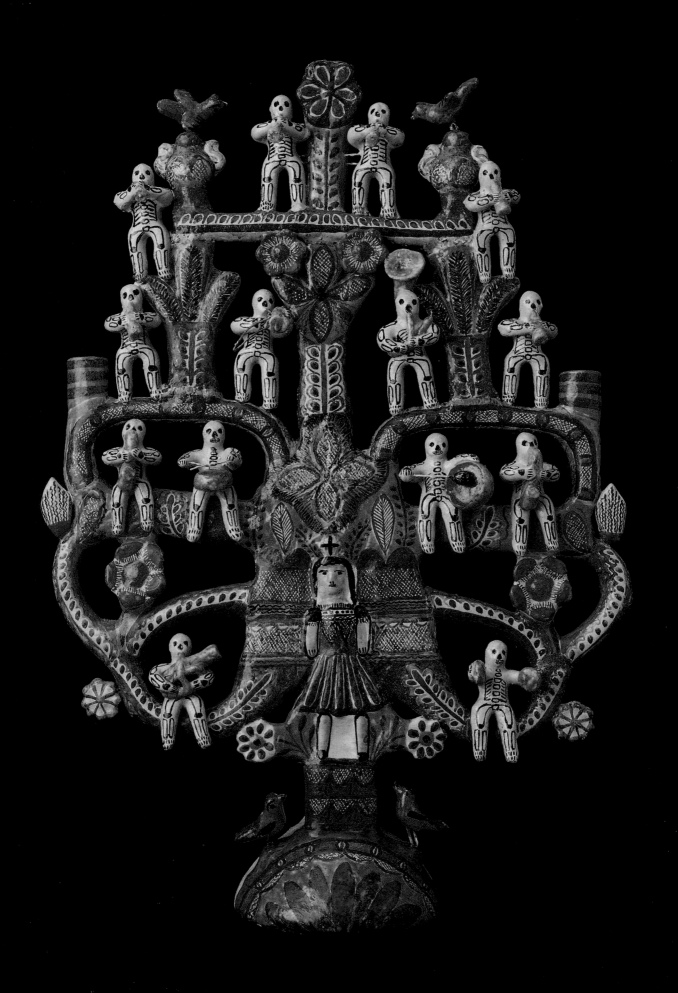

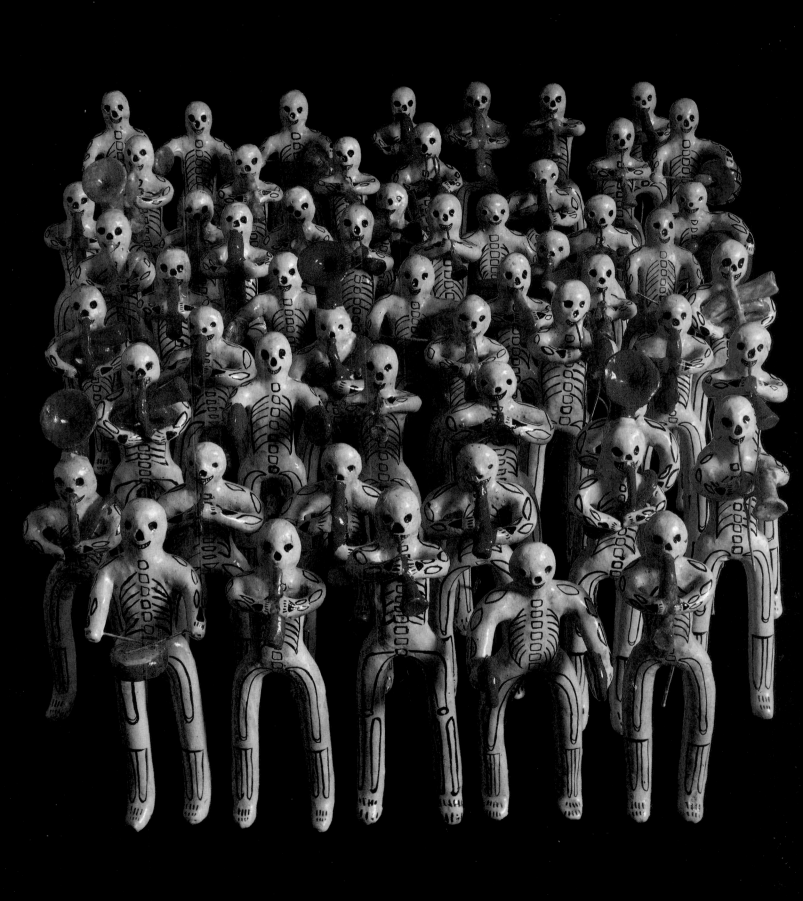

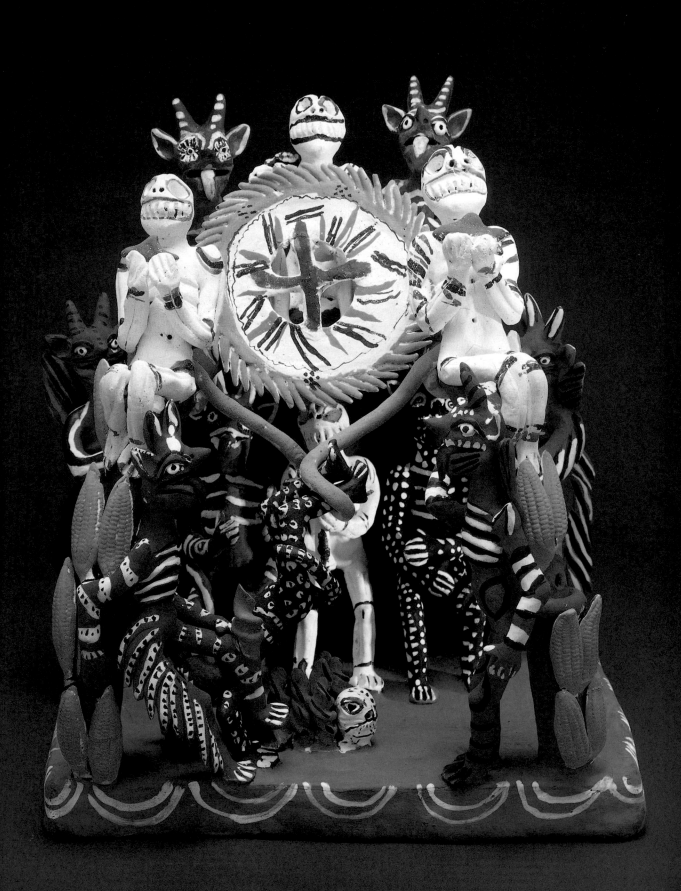

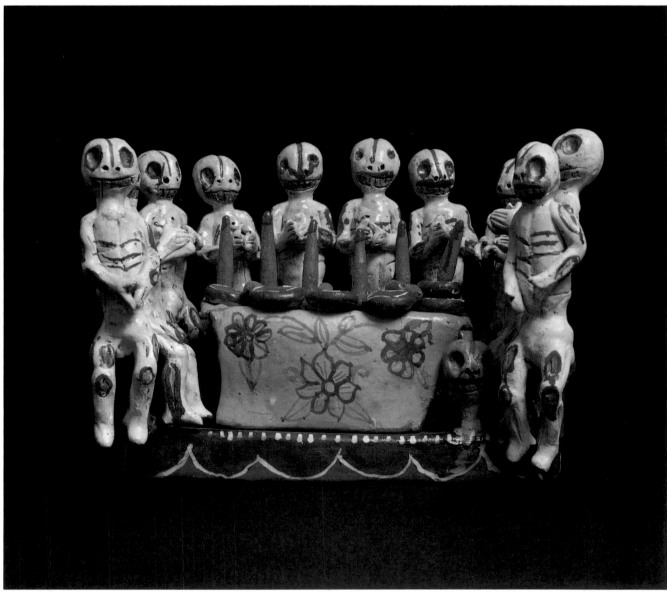

No. 10
María de Jesús Basilio
Retablo, 1986
Modeled and painted clay/
Barro modelado y pintado

No. 16
Teodoro Martínez
The Last Supper/
La última cena, 1986
Modeled and painted clay maquette/
Maqueta de barro modelado y pintado

The exhibition also includes fruits of molded clay, painted with oils, for the representation of tropical fruits in the offerings. These were made in Ticul in the state of Yucatán, and the figures correspond to the candlesticks that were made in a pre-Hispanic style, also in Ticul, Yucatán.

Pottery is an activity that shows the maker's artistic concept and command of craft with the greatest clarity. Metepec in the state of Mexico is the site of the best ceramicists, represented in the exhibition with the works of Isidro Rivera, Mónico Soteno, and José Soteno.

La exhibición también incluye las frutas de barro modelado y pintado con pinturas de aceite para la representación de frutas tropicales en las ofrendas, fueron hechas en Ticul, Yucatán; y las figuras corresponden a candeleros con figuras de corte prehispánico también elaboradas en Ticul, Yucatán.

La alfarería en México es una de las actividades que muestran con mayor claridad el dominio del oficio, el concepto artístico desarrollado por estos artífices del barro. Metepec en el Estado de México es uno de los más importantes productores de cerámica y participan en esta exposición con las obras de Isidro Rivera, Mónico Soteno y José Soteno.

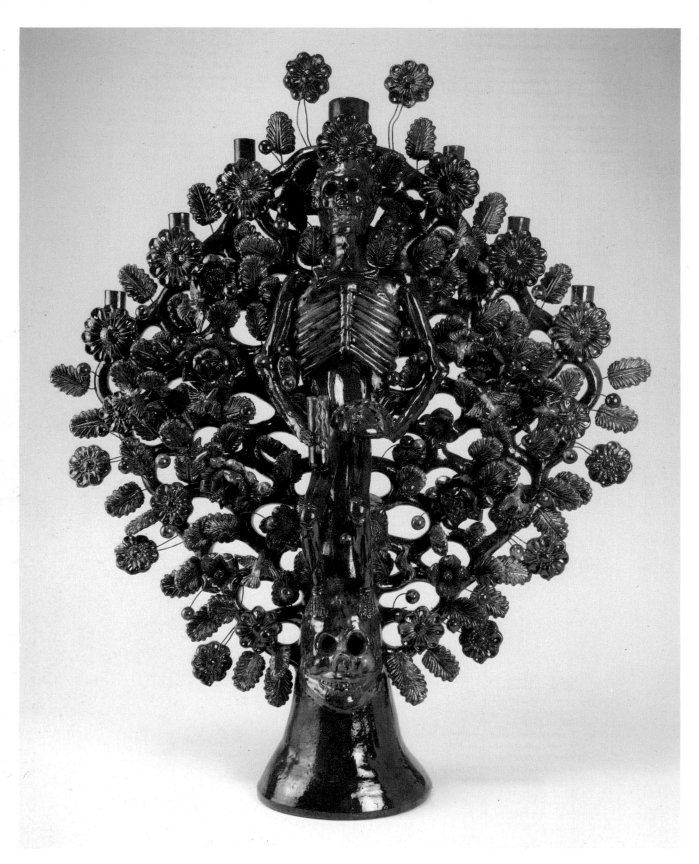

No. 7
Mónico Soteno
Skeleton Candlestick/
Candelero en forma de esqueleto, 1986
Glazed clay and wire/ Barro vidriado y alambre

No. 8
Isidro Rivera
Tree of Life Candlestick/
Candelero del árbol de la vida, 1986
Painted clay / Barro pintado

54

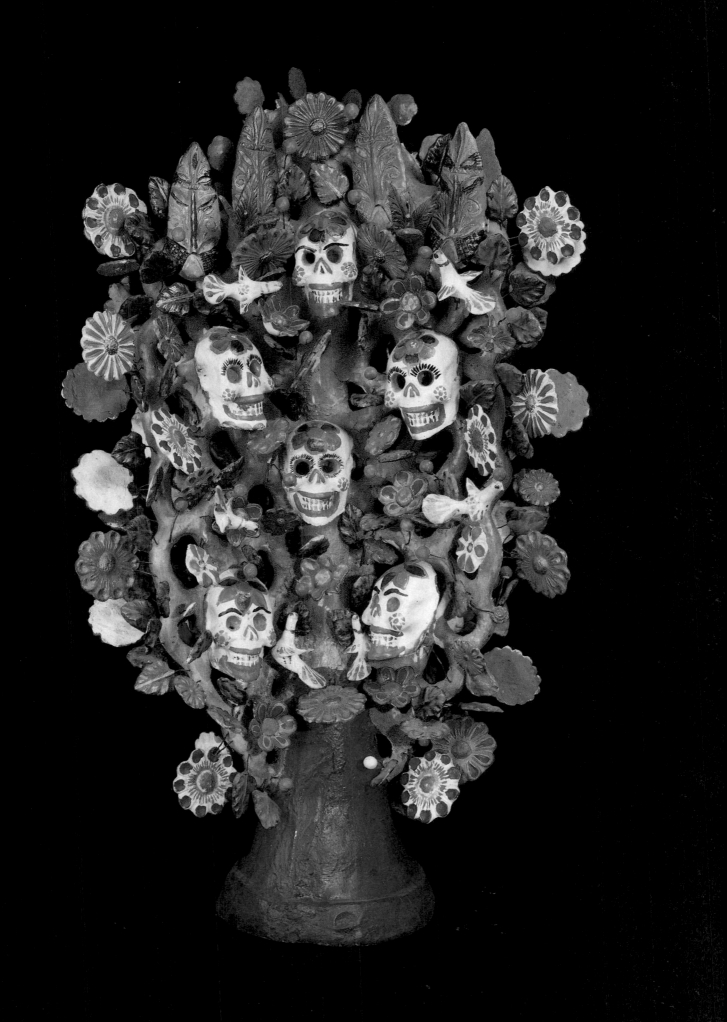

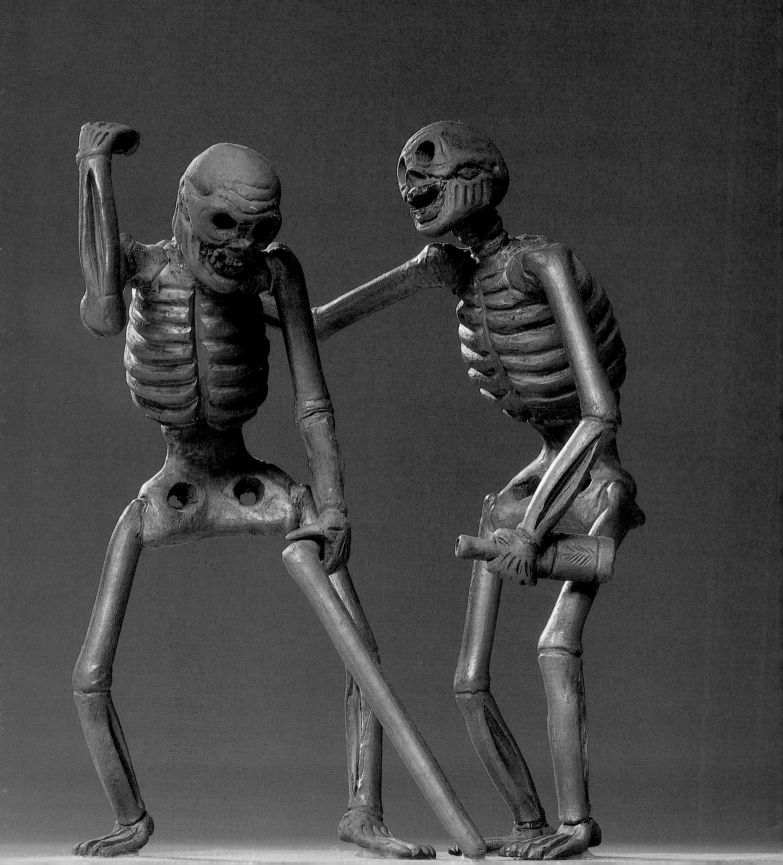

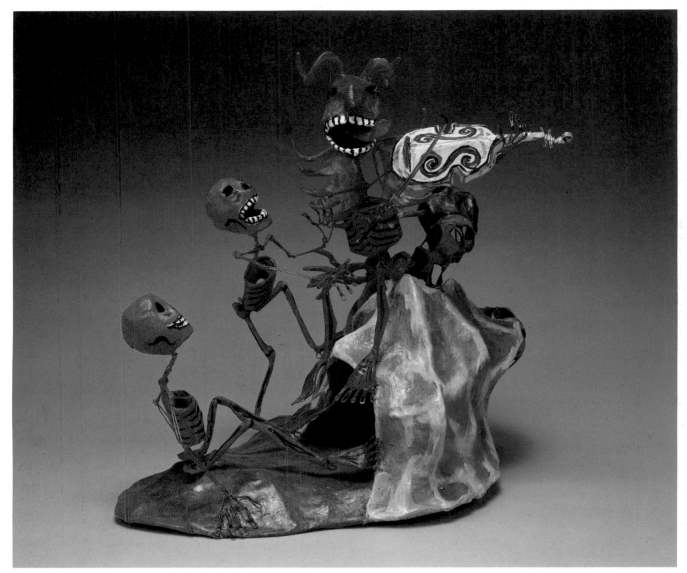

No. 24
Saulo Moreno
Skeletons on a Mountaintop/
Esqueletos en la cumbre de una montaña, 1986
Painted paper and wire/ Papel pintado y alambre

No. 4
Carlo Magno Pedro Martínez
Drunken Skeletons/ Esqueletos borrachos, 1986
Modeled and fired clay/ Barro negro modelado y cocido

The following pages:
Los páginas siguientes:

No. 1
Don Miguel Linares and family
Dream of a Sunday Afternoon in Alameda Park/
Sueño de una tarde domincal en la Alameda, 1985
Papier-mâché and paint/ Papel aglutinado y pintura

Carlo Magno Pedro Martínez is also an outstanding artist and has won innumerable prizes. Worked in black clay, his themes revolve around death. He has surpassed the traditional art of pottery that is practiced in his native town of Coyotepec, by transforming his ceramic work into sculpture of great artistic quality.

In all these crafts the artisans give free rein to their imaginations to enrich the offerings. The celebration of the Day of the Dead is an event that unifies all Mexicans of whatever social class or culture.

También destaca el joven artista que ha ganado ya innumerables premios, cuyo tema desarrollado en el llamado barro negro es la muerte: el artesano Carlo Magno Pedro Martínez ha dejado la alfarería tradicional de su pueblo nativo Coyotepec, para transformarla en una escultura de mucha valía.

En todas estas artesanías, los artistas populares desbordan su imaginación para enriquecer las ofrendas. La celebración del Día de los Muertos es un evento que une a todo el pueblo mexicano, en un conglomerado de diferentes clases sociales y culturales.

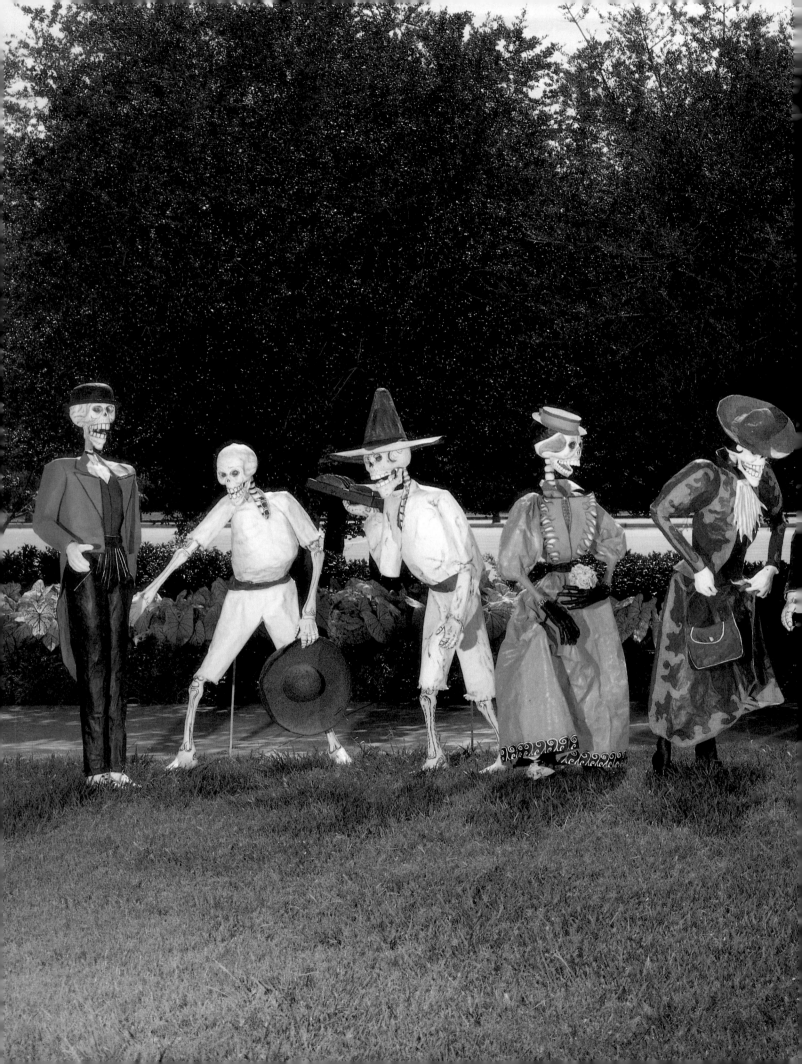

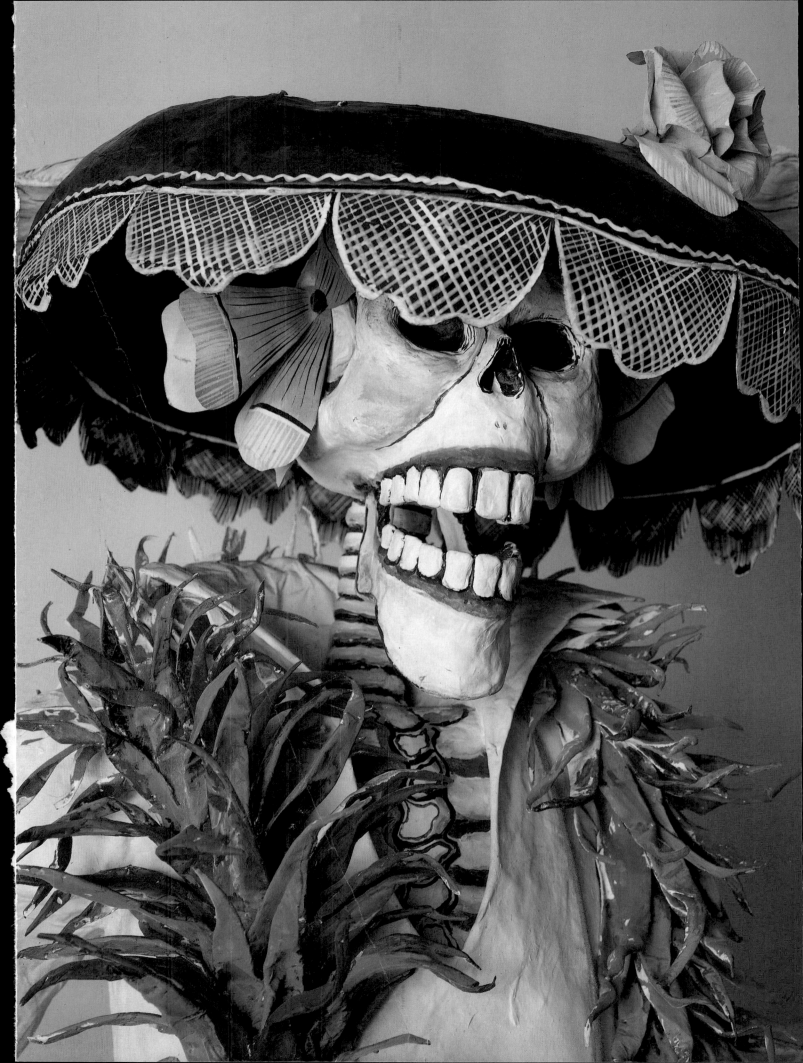

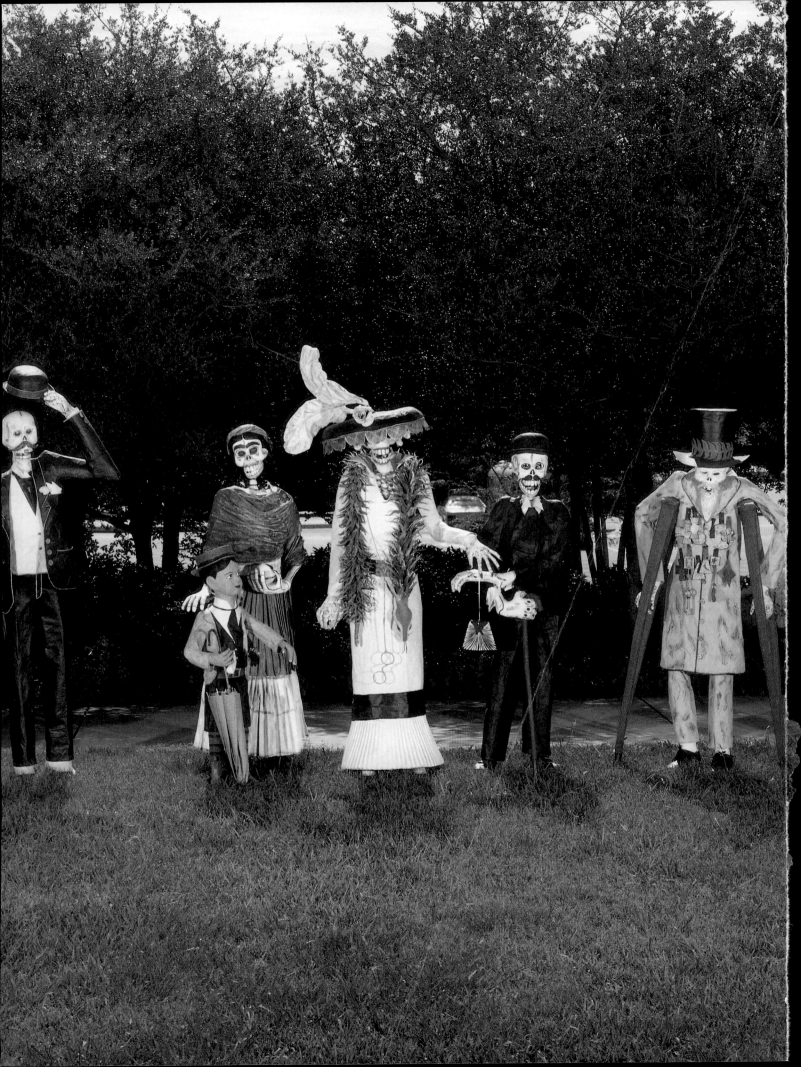

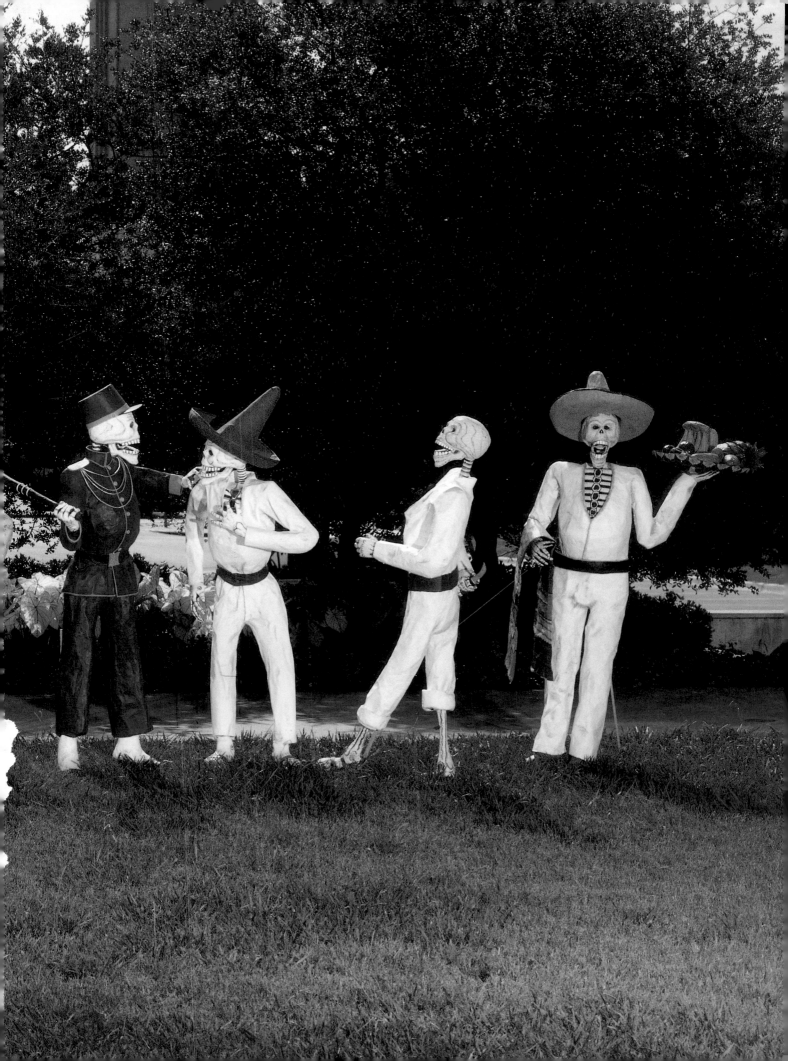

In his book *The Skull* Paul Westheim reproduces an account by Paul Rivet of an exhibition of Mexican art held in Paris in the fifties.

What is there to say about puppets who represent new-lyweds in their wedding gowns and are in reality a pair of skeletons? Astonishment and fear are suspected in the European observer who thinks of death only in night-mares and never wishes to be reminded of the brevity of life. A world that appears to be free of this anguish, that plays with death and even makes fun of it, he must find strange and inconceivable!

Further on Westheim observes:

Ancient Mexico did not know the concept of hell. It is possible and even probable that in the subconscious of the people, especially the Indians, a faint remembrance of the life beyond, open even to the sinner, still prevails. The fact of death itself is the same everywhere, but the idea of death is different (in Mexico). The image of the skeleton with the scythe and the "sand clock" — symbol of the perishable — was imported into Mexico. Whenever such images are adopted, for example, in the representa-tions of the Danse Macabre, they are adapted imme-diately, acclimatized, and "mexicanized," as we see clearly in (the work of) Manilla and Posada.

On this theme Xavier Villaurrutia wrote, "Here (in Mex-ico) one thinks of death without apprehension, its attractive-ness becoming stronger in proportion to the amount of Indian blood in our veins. The more European one is, the more one fears death, because that is what has been taught to us."

Several pre-Hispanic texts translated by Angel María Garibay and Miguel León-Portilla illustrate the concept of death among the ancient Mexicans:

When we die, we do not truly die, because we live.
We resurrect, we keep on living, we awake.
This makes us happy.

It is perhaps true one lives on earth.
But not forever on earth, just a little while here.
Although it is jade, it breaks. Although it is gold,
 it breaks.
Although it is *quetzal* plumage, it tears.
Not forever on earth, just a little while here.

Where will I go? Where will I go? On the road of the
 Dual God.
By chance to your house in the place of the fleshless?
 Perhaps to heaven?
Or is it only here on earth, where the land of the
 fleshless is located?

Cristina Taccone
Children in the Tower/
Niños en el campanario, 1985
Pátzcuaro, Michoacán

En su libro *La Calavera,* Paul Westheim reproduce una cró-nica de Paul Rivet sobre una exposición de arte mexicano en París celebrada en la década de los cincuenta:

¿Qué decir de esos muñecos que representan una pareja de recién casados en traje de boda y son en realidad una pareja de esqueletos? Pregunta en la que se vislumbra, además de asombro, un dejo de espanto. El europeo, para quien es una pesadilla pensar en la muerte y que no quiere que le recuerden la caducidad de la vida, se ve de pronto frente a un mundo que parece libre de esta angus-tia, que juega con la muerte y hasta se burla de ella. ¡Extraño mundo, actitud inconcebible!

Más adelante Westheim señala:

El México antiguo no conocía el concepto del infierno. Es posible y hasta probable que en el subconsciente del pueblo, sobre todo del pueblo indígena, siga viviendo todavía el oscuro recuerdo de un más allá abierto aún al pecador. El hecho en sí es el mismo en todas partes, pero la concepción de la muerte es otra. La imágen del esque-leto con la guadaña y el "reloj de arena" — símbolo de lo perecedero — es en México de importación; en los casos en que se le acoge — por ejemplo, en las represen-taciones de la Danza Macabra — se adapta en seguida, se aclimata, "se mexicaniza," como lo vemos en Manilla y Posada.

Por su parte Xavier Villaurrutia escribió sobre el tema: "Aquí se tiene una gran facilidad para morir, que es más fuerte en su atracción conforme mayor cantidad de sangre india tenemos en las venas. Mientras más criollo se es, mayor temor tenemos por la muerte, puesto que eso es lo que se nos enseña."

Existen numerosos textos de traducción por Ángel María Garibay y Miguel León-Portilla que ilustran el concepto de los antiguos mexicanos sobre la muerte:

Cuando morimos,
No en verdad morimos,
Porque vivimos. Resucitamos,
Seguimos viviendo,
Despertamos.
Esto nos hace felices.

¿Acaso de verdad se vive en la tierra?
No para siempre en la tierra, sólo un poco aquí.
Aunque sea jade se quiebra. Aunque seo oro se rompe.
Aunque sea plumaje de quetzal se desgarra.
No para siempre en la tierra, sólo un poco aquí.

¿A dónde ire? ¿A dónde iré? El camino del Dios Dual.
¿Por ventura en su casa en el lugar de los descarnados?
 ¿Acaso en el interior del cielo?
¿O solamente aquí en la tierra es el lugar de los
 descarnados?

Joe Rodríguez
Street Market Skeletons/
Calaveras en el tianguis, 1986
México, D.F.

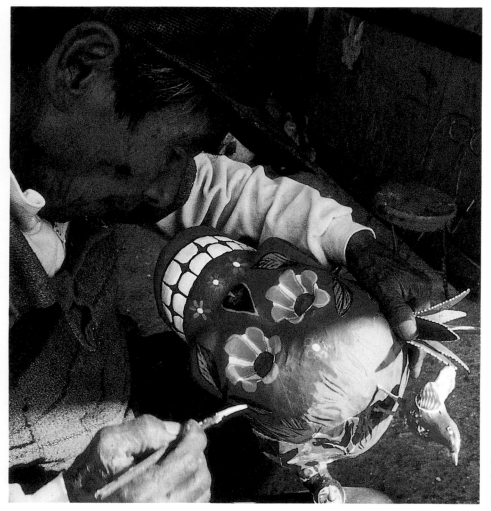

Jill Vexler
Pedro Linares, Papier-Mâché Workshop/
Pedro Linares, Taller de papel
aglutinado, 1986
México, D.F.

THE MEXICAN CONCEPT OF DEATH
BY MARÍA TERESA POMAR

EL CONCEPTO DE LA MUERTE EN MÉXICO
POR MARÍA TERESA POMAR

No. 1
Don Miguel Linares and family
Detail of *Calavera Catrina* from *Dream of a Sunday Afternoon in
Alameda Park*/
Detalle de *Calavera Catrina* de *Sueño de una tarde domincal en
la Alameda*, 1985
Papier-mâché and paint/
Papel aglutinado y pintura

In contemporary Mexico we have a special feeling toward the natural and painful fact of death: our attitude is humorous, ironic, and irreverent. We commonly refer to death with nicknames, such as bold one, bony one, shaky one, grave one, frugal one, skinny, buck-toothed, clean and peeled one, and the equalizer. And we conjugate the verb to die: I die, you decease, he succumbs, we kick the bucket and cash in our sheep, you turn up your toes, they are all covered up.

In the lyrics of our songs fine humor prevails:

Death kills no one, the killer is luck.

If they must kill me tomorrow, let them kill me at once.

I already saw you skull, with your four teeth and
 one molar.

Dead man, if you had run, they could not have
 caught you.
But since you were foolish, they are carrying you away.

Look here Death, don't be inhuman. Don't come just
 now. Let me live.

Where will the dead go? Where will they go?
They go up and they go down and finally arrive on an
 even plane.

Death comes shining a thousand bright colors.

The deadman died.

It is also a Mexican tradition during the Days of the Dead to make up elaborate satirical poems expressing social criticism or simply humor:

The Englishman is a skull, a skull is the Italian.
And Maximillian himself, along with the Roman
 Pontiff.
And all the cardinals, kings, dukes, and counsellors,
And the Head of State, in the tomb are equals — skulls
 all together.

Sayings and proverbs expressing the Mexican sense of humor are common: "To the one who dies because of his own will, death tastes sweet." And "One never dies twice." "There is more time than life." And there are popular verses dedicated to death:

When I die *comadre* make a jug out of my clay.
And if it sticks to your lips when you drink from it,
It will be the kisses of your cowboy (*charro*).

En el México contemporáneo tenemos un sentido especial sobre el fenómeno natural y doloroso que es la muerte; jocoso, irónico, irreverente. Designamos popularmente a la muerte con diferentes apodos: calaca, pelona, huesuda, temblona, filosa, huesa, pelada, dientona, tilica, la monda y lironda, la igualadora, la flaca, la parca. Al hecho de morir le damos definiciones como petatearse, estirar la pata, dar el estirón, enfriar los tenis, felpar, moribundearse, acabar, comer tierra, difuntearse, pelarse, lo que nos permite conjugar con gracia esta acción: yo muero, tú falleces, él sucumbe, nosotros nos estiramos, vosotros os petatiáis, ellos se pelan y todos felpamos.

Se cantan canciones en donde impera un fino sentido humorístico:

La muerte no mata a nadie, la matadora es la suerte.

Si me han de matar mañana, que me maten de una vez.

Ya te vide calavera, cuatro dientes y una muela.

Muerto, si hubieras corrido, no te hubieran alcanzado.
Pero como fuiste guaje, ya te llevan a'i cargado.

Mira Muerte, no seas inhumana. No vengas ahora.
 Déjame vivir esperando que tal vez mañana clarín de
 campaña nos llame a morir.

¿A dónde irán los muertos? ¿A dónde, a dónde irán?
 Que suben, que bajan y que llegan a plan.

Viene la muerte luciendo mil llamativos colores.

¡El muerto murió!

También se acostumbra en los días de muertos hacer versos satíricos y humorísticos de crítica social o de sana broma, por ejemplo:

Es calavera el inglés, calavera el italiano.
Lo mismo Maximiliano y el Pontífice Romano.
Y todos los cardenales, reyes, duques, consejales,
Y el jefe de la Nación, en la tumba son iguales —
 calaveras del montón.

También se acostumbran dichos y proverbios en donde el sentido humorístico sobre la muerte destaca: "El que por su gusto muere, la muerte le sabe a dulce." "¡Cómo que se murió si me debía!" "Nunca se muere dos veces." "Hay más tiempo que vida." Y "A mí las calaveras me 'peían' los dientes." Y hay lírica popular dedicada a la muerte:

Cuando me muera comadre haga de mi barro un jarro.
Y si al beber agua en él en los labios se le pega,
Son los besos de su charro.

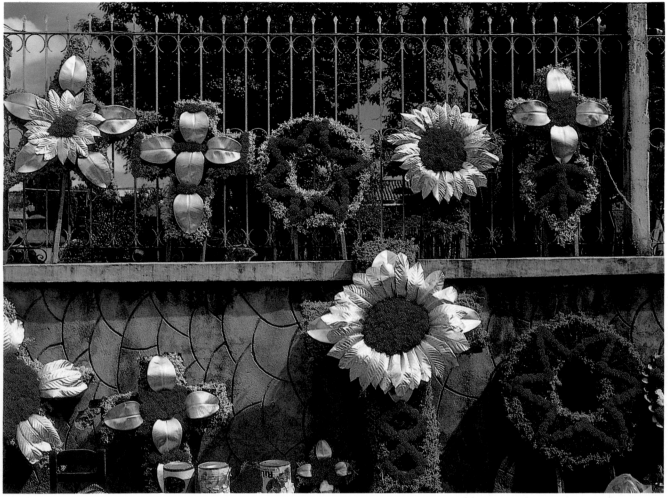

Natalia Kochen
Flowers Wreaths for Sale/
Coronas de flores de venta, 1985
Maravatio, Michoacán

Cristina Taccone
Girl Selling Marigolds/
Niña vendiendo cempazúchiles, 1986
Atotonilco, Hidalgo

Another appears to have a pre-Hispanic origin:

> Mother of mine, when I die, bury me near the hearth of
> my home.
> And when you make *tortillas,* go there and cry for me.
> If someone asks you, "Why are you crying, Señora?"
> Tell him the wood is green and the smoke makes
> you cry.

In the pre-Hispanic epoch there was a profound dialectical concept of the duality of things: in life death is implicit, and death implicity brings life. Images of this are the ear of corn that is preserved when the field dries out, and the stem of the plant which dies while the seed remains. This same concept was applied to humans, whose lineage lives on after their death.

Y otro, al parecer, de origen prehispánico:

> Madre mía, cuando yo muera, sepúltame en el hogar.
> Y cuando hagas las tortillas, ponte allí por mí a llorar.
> Y si alguno te pregunta, "¿Señora, por qué lloráis?"
> Dile: "la leña está verde y el humo me hace llorar."

En la época prehispánica se tenía el concepto profundamente dialéctico de que la vida trae implícita la muerte y la muerte trae implícita la vida. Por ejemplo, el maíz que al secarse la milpa conserva la mazorca; muere el tallo pero queda la semilla. Este mismo concepto se aplicaba a los seres humanos: mueren pero su estirpe continúa.

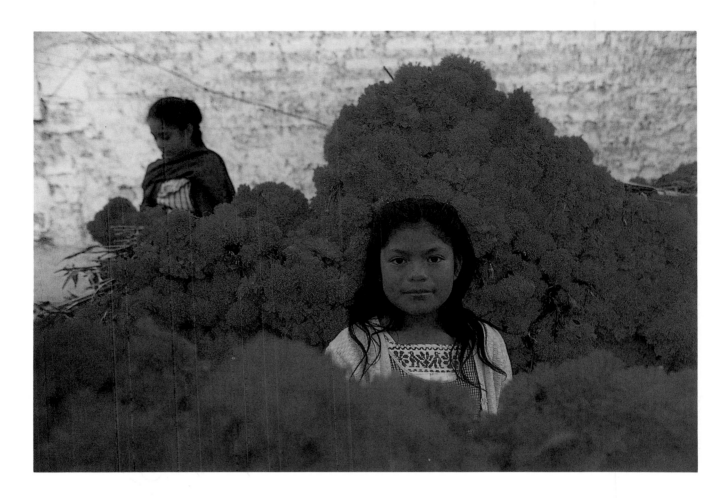

On the other hand the concept of good and bad as taught by other religions did not exist; the dead had no possibility of returning to this world even for a final judgment. Neither was it believed that reincarnation was the reward for good behavior in life. Instead the dead went to the region of Mictlán ruled over by a deity, Mictlantecuhtli, who was as respected, inexorable, and worthy as Tláloc, the god of water, or Tonantzin, the mother god.

The concept of death among the ancient Mexicans was such a natural thing that in El Zapotal, Veracruz, a Totonac region, some funerary offerings have been found representing little smiling heads that symbolize the happiness of life and the vital spirit of those who arrive at the kingdom of Mictlantecuhtli. Also at this site was a smiling seated figure representing Mictlantecuhtli, who seems to be welcoming visitors. It is a large terra cotta skeleton crowned by a huge headdress of feathers. Near it were burials of human skeletons embracing other clay smiling figures.

Por otro lado, no existía el concepto del bien y del mal como se plantea en otras religiones; los muertos no tenían ninguna posibilidad de regresar al mundo aunque fuera solamente el día del juicio final, ni se creía en la reencarnación al precio de su buen comportamiento en la vida. Los muertos iban a la región del Mictlán presidida por una deidad, Mictlantecuhtli o Señor del Mictlán; era una deidad tan respetada, inexplicable, inexorable y digna como Tláloc, deidad del agua o Tonantzin (nuestra madre) la madre de los dioses.

El concepto más elaborado aunque es complicado para entenderse, se expresa en la representación de Coatlicue, quien no es una deidad buena o mala; es la síntesis de su vida espiritual. Tan natural era el concepto de la muerte entre los antiguos que en El Zapotal, Veracruz, como expresión de la cultura totonaca, se encuentran ofrendas funerarias que representan cabecitas sonrientes que simbolizan al mismo tiempo que la alegría de la vida, el espíritu vital de su tributo a los que llegan al reino del Mictlantecuhtli; asimismo, existe en este lugar una figura sedente sonriente y en actitud de dar la bienvenida al visitante, que representa a Mictlantecuhtli. Es un esqueleto de tamaño natural, coronado por un gran penacho elaborado en barro que no llegó a cocerse. Con técnicas modernas se ha logrado consolidar esta figura en cuyo entorno aparecieron entierros en donde nos ha sido dado observar esqueletos humanos abrazando figurillas sonrientes.

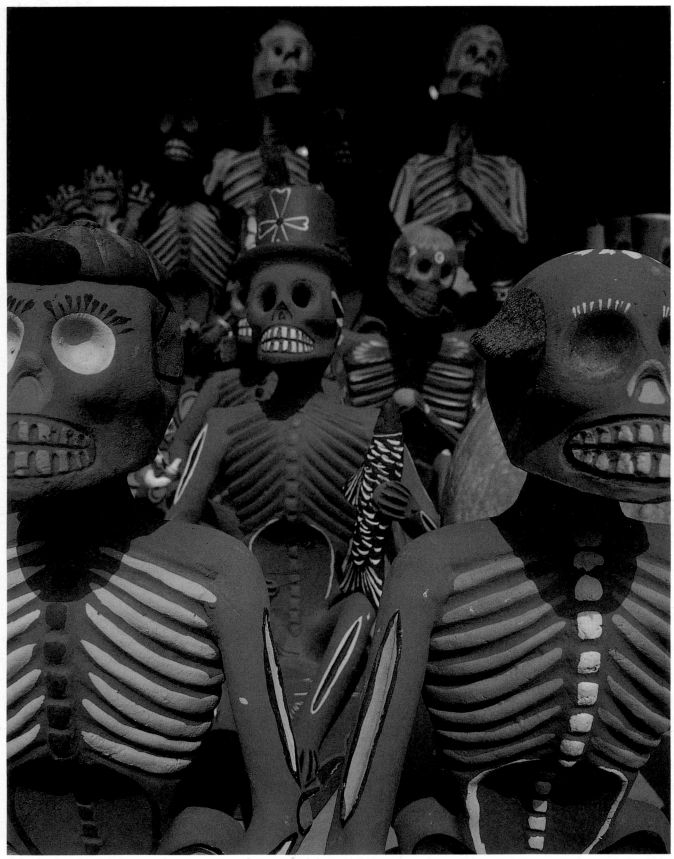

Cristina Taccone
Storefront Window/
Aparador de una tienda, 1986
México, D.F.

Guillermo Shelley
Men in Costume, Dance of "Xantolo"/
Danzantes de Xantolo, 1986
Santa Cruz, Hildalgo

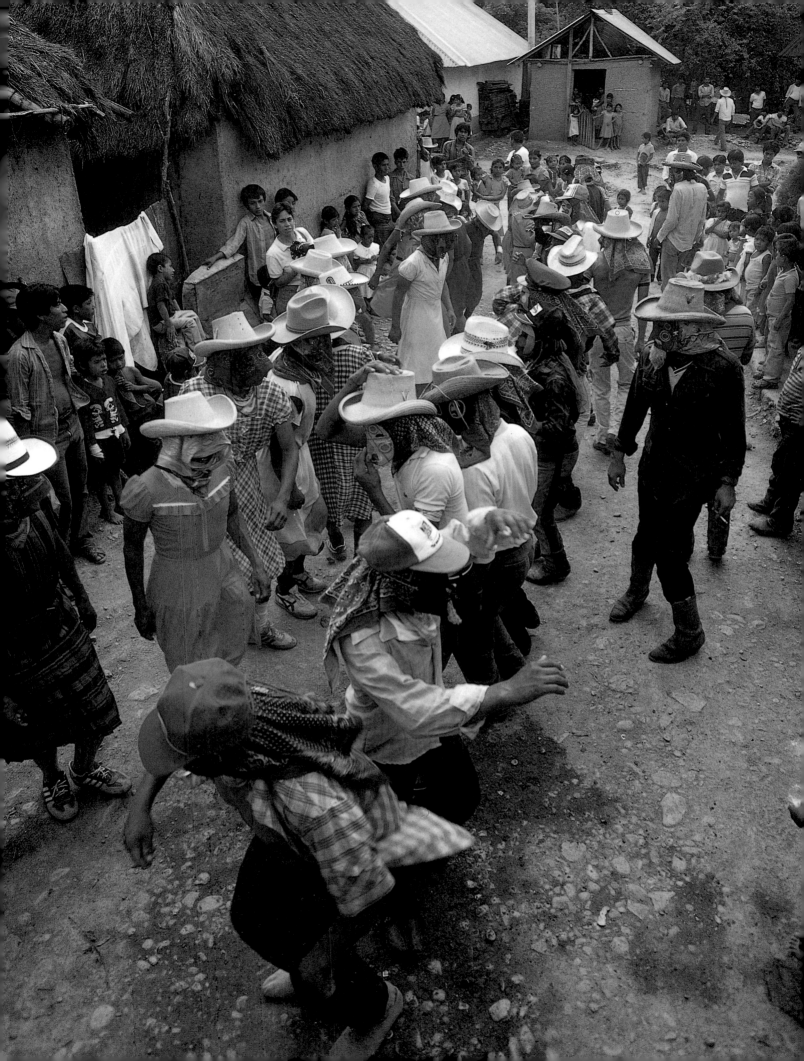

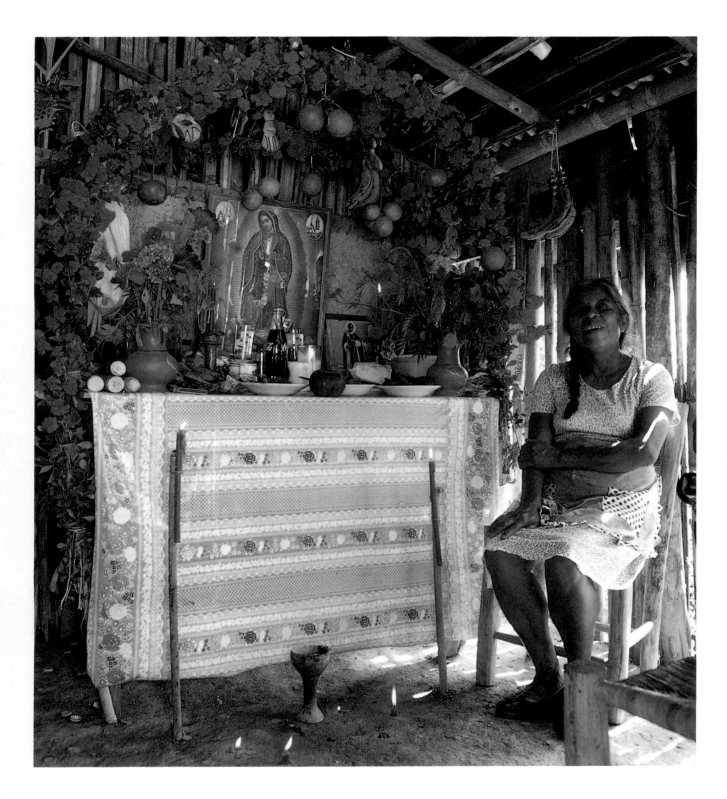

In pre-Hispanic times the dead disappeared into the kingdom of Mictlantecuhtli after passing through eight underworlds. Only warriors who died in combat and women who died in childbirth acquired the rank of "stars" to accompany Quetzalcóatl, the Plumed Serpent, on his celestial journey. Those whose deaths resulted from natural phenomena related to water — those who drowned, died in storms, dropsical ones — entered Tlalocan, the paradise of the water god.

En la época prehispánica los muertos se esfumaban en el reino del Mictlantecuhtli, al que llegaban después de cruzar ocho inframundos. Solamente los guerreros muertos en combate y las mujeres en el parto (zihuatéotl) adquirían la calidad de estrellas para acompañar a Quetzalcóatl en sus recorridos celestes. Los muertos relacionados con fenómenos provocados por el agua: ahogados, muertos por rayo, hidrópicos, etc., iban a los dominios de Tláloc a una especie de paraíso llamado Tlalocan.

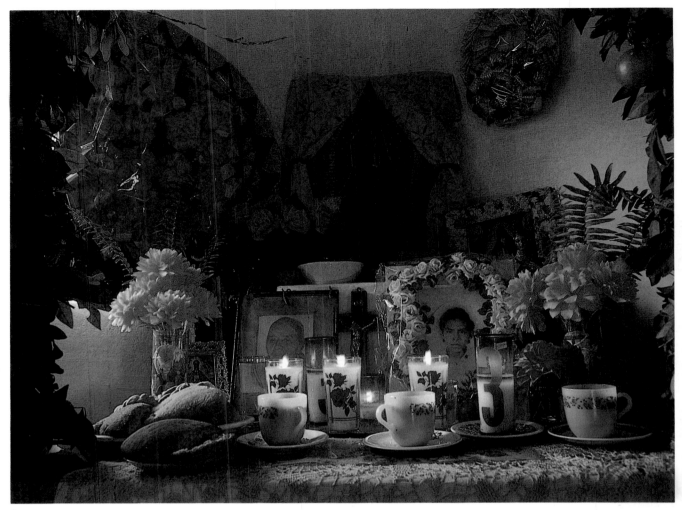

Marc Sommers
Woman Sitting Beside Ofrenda/
Mujer sentada junto a una ofrenda, 1986
Tantoyuca, Veracruz

Marc Sommers
Ofrenda (detail)/
Ofrenda (detalle), 1986
Tantoyuca, Veracruz

In the middle ages, when the initial discovery and conquest of the American continent were carried out, death had a different meaning in Europe. Plagues that devastated and depopulated the European continent were considered divine punishment. The concept of the immortal soul was always present but reflected one's behavior in life and led to heaven, reincarnation, or hell. European engravers like Holbein and Dürer expressed in works entitled *Danses Macabres* the horrors that death could bring, such as the punishment of arrogant young ladies and bishops who indulged in worldly pleasures. They are taken by the hand, dragged, or picked up by skeletons. Logically they reappear at the Last Judgment when the dead who have redeemed their sins arrive at various levels of punishment or reward including heaven, purgatory, hell, and limbo.

En Europa, durante la época de la primera etapa del descubrimiento y conquista de América, la muerte tenía un sentido diferente. Las pestes la asolaban despoblándola y eran consideradas como castigo divino; se tenía siempre presente el concepto inmortal del alma, la que según el comportamiento en vida del difunto, podría irse al cielo, reencarnar alguna vez o dar con sus huesos en el infierno. Surgen en la época grabadores tan importantes como Holbein y Durero que expresan en sus obras de la *Danza Macabra* todos los horrores que la muerte puede traer aparejados: el castigo a la soberbia de bellas damiselas o de obispos con predilección por los placeres mundanos, son llevados de la mano, a rastras o en vilo, por esqueletos y lógicamente se presentarán al juicio final en donde los muertos que han redimido sus culpas y pecados pasarán a diferentes condiciones, estableciendo estratos de castigo y recompensa: infierno, purgatorio, limbo, cielo.

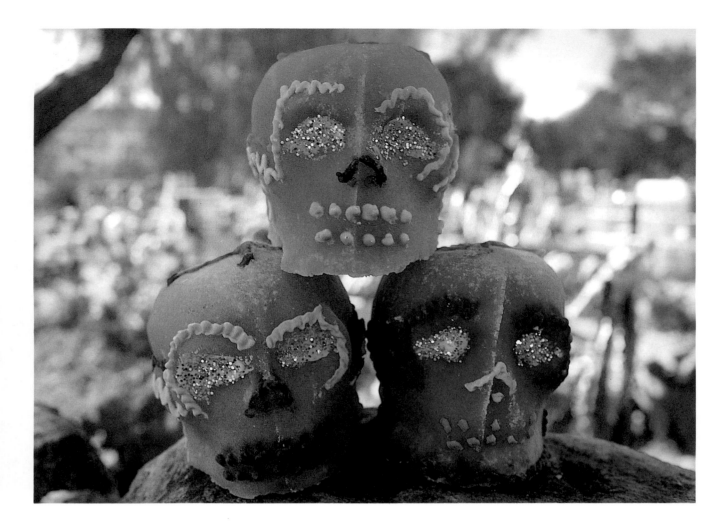

Observing a small painting by Pieter Brueghel the Elder (1525-1569) in the Prado Museum in Madrid, Gabriel Fernández Ledesma wrote:

> It is an apocalyptic vision, full of fantasies, where death approaches a stage unfolding like a play of mirrors. Countless skeletons practice their skills in trapping men, groups of people, women and children. The catalogue of themes depicted in this work includes the agony of the king, the death of the cardinal, the cart puller, and the dreadful horseman with his scythe. The individual episodes of the complex composition each have an autonomous life about which a monograph with a hundred illustrations could be written.

In representations of the Danse Macabre death reduces all of us to the same level — the rich and the poor, the bishop and the clown, the nun and the prostitute — all will be bones and later dust. Their spirits separate from their bodies allowing some to achieve a state of grace and eternal life.

Dice Gabriel Fernández Ledesma sobre un pequeño cuadro pintado por Pieter Brueghel "El viejo" (1525-1569):

> En la pintura, uno de los más prodigiosos triunfos es el pequeño gran cuadro que se conserva en el Museo del Prado, en Madrid. Es una visión apocalíptica llena de fantasías, en donde la muerte alcanza un desdoblamiento como en juego de espejos: multitud incontable de muertes aguzan su ingenio para atrapar a los hombres, a las mujeres, a los niños. Muchísimas figuras se organizan en la composición total, taladrando la superficie del cuadro, para ganar espacio e insospechada profundidad. La variedad de temas en esta sola obra, entre los cuales se destacan la agonía del rey, la muerte del cardenal, el carretero y el temido jinete de la guadaña, rendirían material para tomar fragmentos de composición con vida autónoma, suficientes para editar una monografía que contuviera cien ilustraciones.

En las representaciones de la Danza Macabra, la muerte iguala a todos — el rico y el pobre, el obispo o el bufón, la monja o la prostituta — serán sólo huesos y luego polvo que se confundirá en la tierra en tanto que sus espíritus separados de sus cuerpos, harán méritos para conquistar el estado de gracia de una vida eterna.

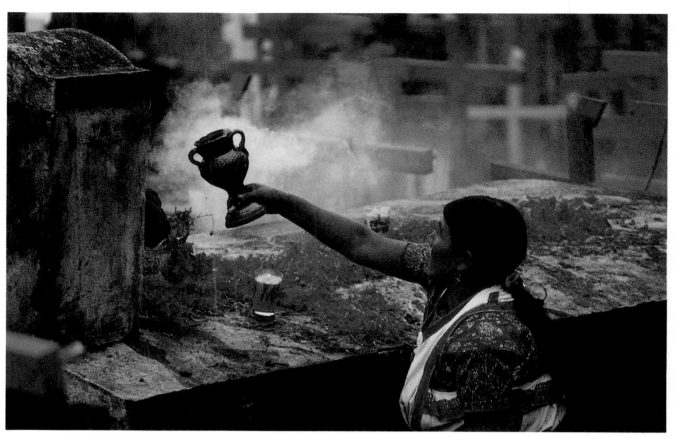

Cristina Taccone
Three Candy Skeleton Heads at Graveyard/
Tres calaveras de dulce en el panteón, 1985
Jarácuaro, Michoacán

Jill Vexler
Incense on the Graves, to Honor the Souls/
Incienso en las tumbas — para rendir homenaje a las almas, 1986
Chachahuantla, Puebla

During a period of the colonization of the American continent funerary rites based on ecclesiastical ordinances were introduced. On Mexico City's *zócalo* (main square) the tombs of the viceroys were erected and splendid funerals were conducted. Requiem masses were said and the Day of the Dead was dedicated to the souls of Catholic humanity. About this time the custom of writing verses called "skulls" began. These celebrate the levelling effect of death and criticize, praise, or satirize death. They recall the verse Erasmus of Rotterdam wrote in *In Praise of Folly,* a book of profound social and ecclesiastical criticism.

Since the author of a "skull verse" is thought to be dead, such verses can criticize all dead people for one day. In other words, it is possible to make fun of the entire human race without fear of reprisal. As an anonymous "skull verse" published at the beginning of this century says, "It is a sincere truth what this phrase tells, that only he who is not born cannot be a skull."

Durante el periodo de la colonización del continente, se trasladan los ritos funerarios europeos basados en los ordenamientos religiosos católicos, se levantan túmulos a la muerte de los reyes, reinas y virreyes en el zócalo de la ciudad de México y se hacían funerales pomposos; se dicen réquiems o misas y se dedica el día de difuntos para honrar a las ánimas de los deudos de la grey católica. Surge en México el versito llamado "calavera" en que, al socaire del rasero que ejecuta la muerte, se puede criticar, elogiar o satirizar el comportamiento de todos los seres humanos dándoles por muertos; es un poco el mismo estilo que Erasmo de Rotterdam utilizó cuando escribió *El elogio de la locura,* libro de profunda crítica social y eclesiástica, crítica que no hacía Erasmo sino que corría a cargo de "la locura" y, como "la locura" estaba loca, podía expresar las locuras que Erasmo no hubiera podido decir en sano juicio, so pena de enfrentarse a la represión.

El pueblo de México aprendió que como el autor del verso o la sátira está muerto puede criticar a todos los otros muertos por sólo este día. Es decir, a la humanidad entera, sin temor a represalias. ¿Qué mejor forma de ilustrar este concepto que un verso anónimo de "calaveras" publicada a principios de este siglo, que dice, "Es una verdad sincera lo que nos dice esta frase que sólo el ser que no nace no puede ser calavera."

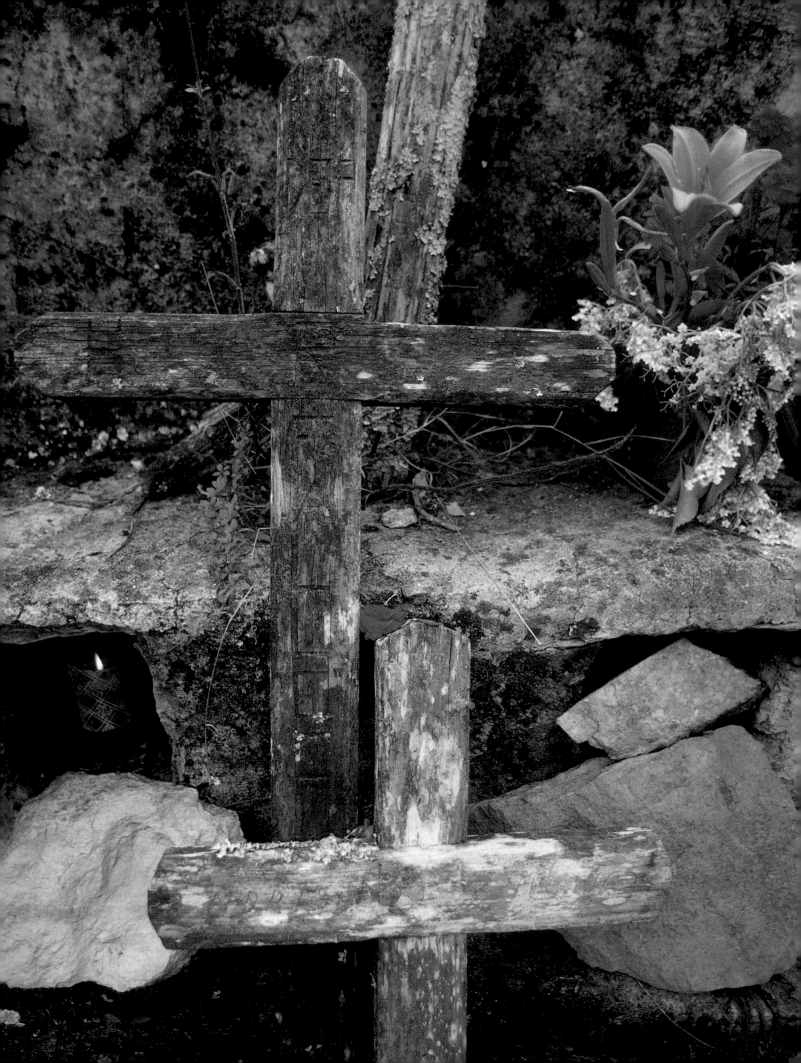

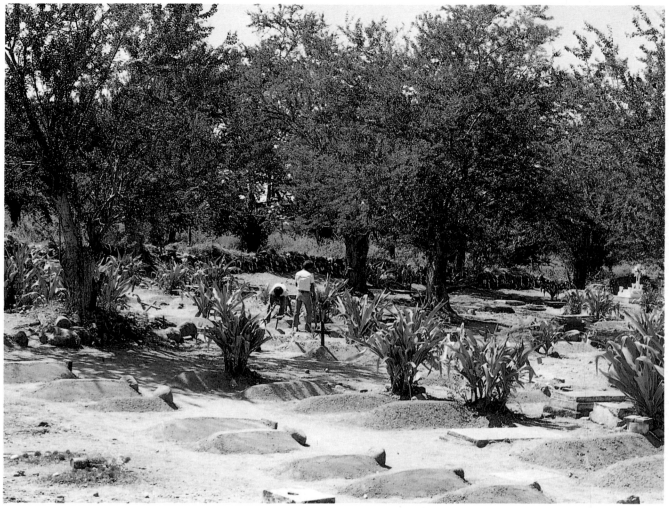

Cristina Taccone
Two Crosses/
Dos cruces, 1986
Atotonilco, Hildago

Ruth Lechuga
Cleaning the Graves on November first/
Limpiando las tumbas en el primero de noviembre, 1986
Chalcatzingo, Morelos

Popular criticism through "skull verses" and images printed on cheap paper came to be widely enjoyed in Mexico. The viceregal authorities prohibited the little illustrations, but they continued to be circulated illegally. At the beginning of the Revolution of 1910 the use of skull imagery became popular again as a political weapon, thanks to José Guadalupe Posada, a great Mexican draftsman and engraver who, with great art and wit, restored to the skull its original critical quality and irony. He depicted with gentle and impersonal grace the skeleton of a priest accompanied by a housewife, policemen, sweethearts, and street sweepers, making fun of their own behavior and complaining about their lives.

En la popularización de la crítica a través de la "calavera" impresa, transmitida oralmente o dibujada en hojitas de poco precio que causaban el regocijo del pueblo, decidió a las autoridades virreinales a prohibirlas aunque siguieron circulando subrepticiamente. Por razones fáciles de suponer el verso satírico de las "calaveras" vuelve a ser proscrito durante la intervención francesa. En los albores de la Revolución de 1910 vuelve a tomar auge la utilización de la "calavera" como arma de crítica política y surge así José Guadalupe Posada, dibujante y genial grabador mexicano, que devuelve a la "calavera" su carácter de crítica, de ironía, de descripción costumbrista con un alto sentido artístico de sus interpretaciones; todo lo que hacen los vivos pueden hacerlo los muertos y la gracia insuperable e "impersonal" de ver un esqueleto de un sacerdote acompañado de una ama de casa, de un gendarme, de una pareja de novios o de un barrendero, haciendo crítica de su propio comportamiento o quejándose de sus condiciones de vida reivindican nuevamente a la "calavera" como una forma de expresión popular.

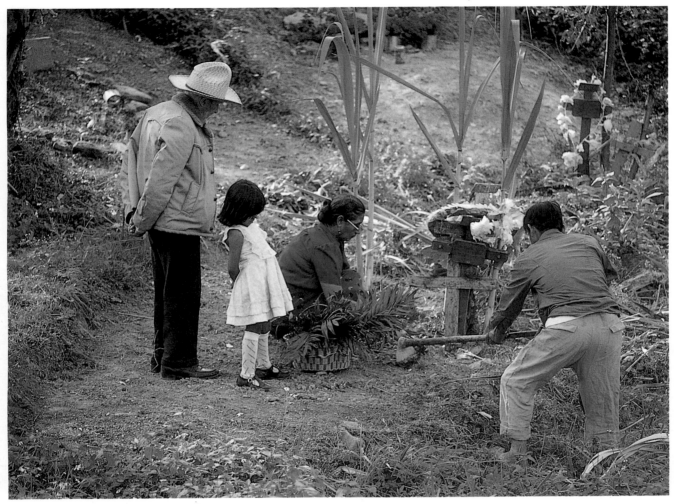

Maritza López
Family Praying/
Familia rezando, 1986
Huejutla, Hidalgo

Jeffrey Jay Foxx
Through Crosses and Flowers/
A través de cruces y flores, 1985
Ihuatzio, Michoacán

The Mexican does not provoke death and he does not want to die, but perhaps due to his pre-Hispanic origin, he accepts death as an implicit consequence of life. Because of this he tries to ingratiate himself to death, becoming his friend and accepting him in the natural order of things.

The cult of death in Mexico thus derives from a syncretism in which the indigenous cosmogony prevails forcefully and unites with elements of Roman Catholicism. The Church provides every man with the hope of extending the period of his existence in another life — a concept that did not exist in the ancient Indian religions.

Mexico is a multicultural country in which every ethnic group — and there are more than fifty-seven — observes different traditions and forms of expression. Nevertheless concepts about death are generalized in our country and they shape a collective philosophy. From north to south and from east to west, there is no region where, in one way or another, a day dedicated to the dead is not celebrated.

Podermos decir que el culto a la muerte en México deriva de un sincretismo en donde se impone con mayor fuerza el sentido de la cosmogonía indígena uniéndola con los factores de la religión católica. La religión católica le da al hombre una esperanza de prolongar su existencia en "la otra vida" — concepto que como hemos dicho no existía en las religiones indígenas.

México es un país multicultural en el que cada grupo étnico mantiene diferentes tradiciones y formas de expresión. Sin embargo los conceptos se generalizan en el país sobre la muerte y configuran una filosofía popular colectiva ya que de norte a sur y de oriente a poniente no hay ninguna región en el país en donde de una o de otra manera deje de celebrarse el día dedicado a los muertos.

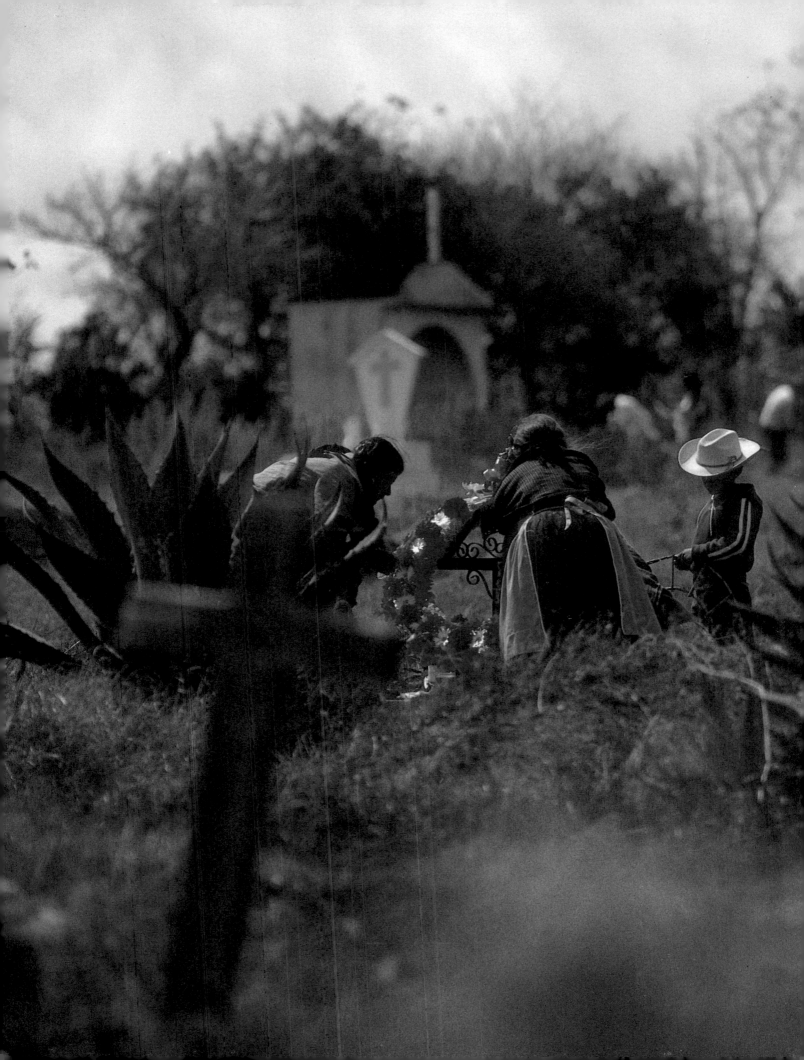

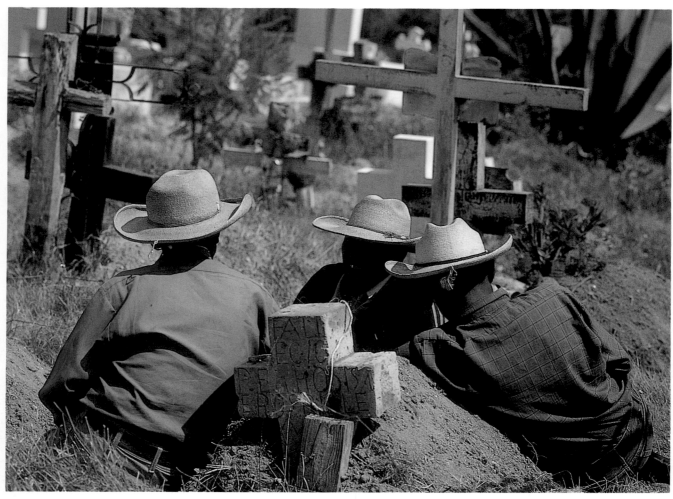

Cristina Taccone
Men Chatting on a Friend's Grave/
Hombres platicando en la tumba de un amigo, 1985
Jarácuaro, Michoacán

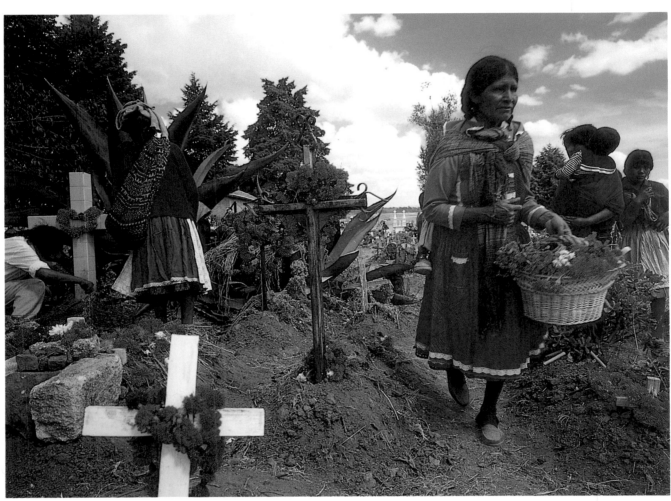

Julio Galindo
Arranging the Flowers/
Arreglando las flores, 1986
Panteón de Carmona, Estado de México

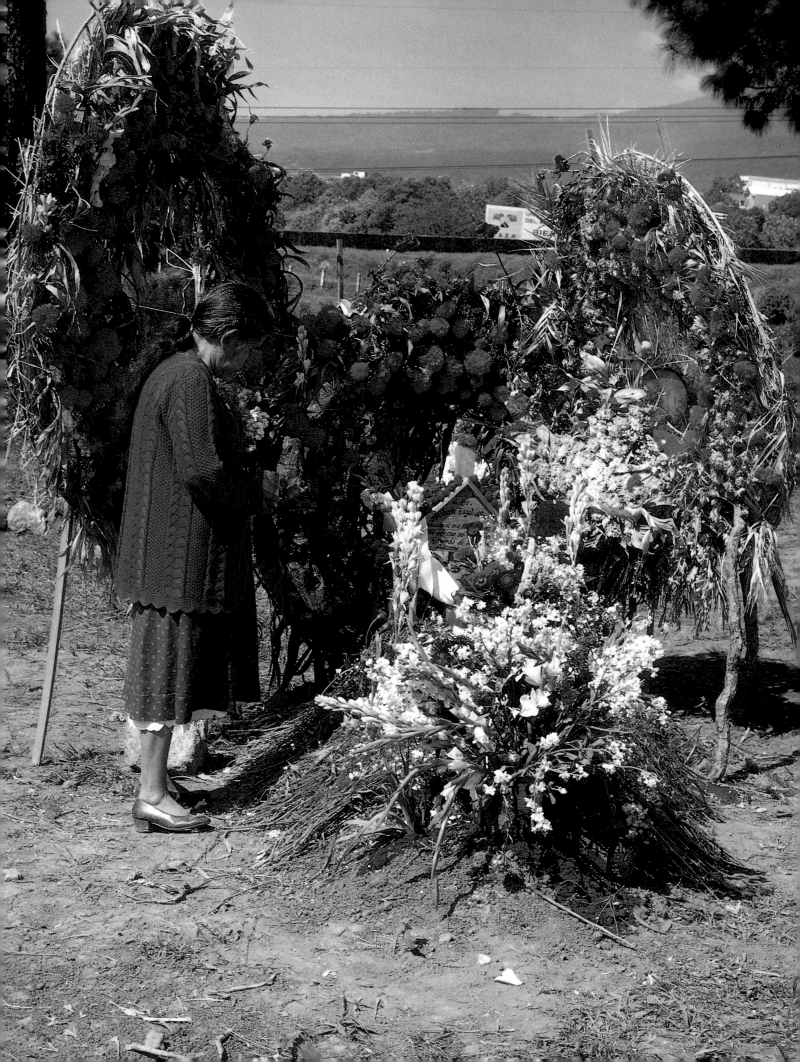

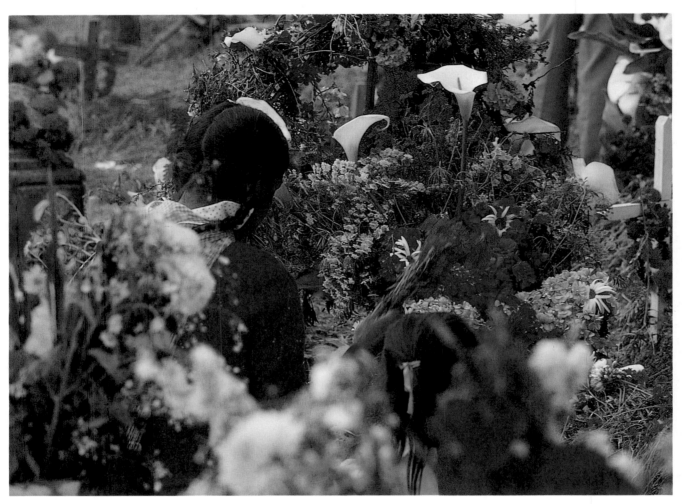

Laura Gonzales
Woman Praying Amongst Flowers/
Mujer rezando entre flores, 1986
Panteón de Carmona, Estado de México

The following two pages:
Los dos páginas siguientes:

Ruth Lechuga
A New Cemetery: The First Celebration of the Day of the Dead/
Un panteón nuevo: el primer celebración del Día de los Muertos, 1986
Chamitla, Morelos

Jill Vexler
Chachahuantla Cemetery/
Panteón de Chachahuantla, 1986
Chachahuantla, Puebla

Cristina Taccone
Woman Holding Candle/
Mujer sosteniendo una vela, 1985
Jarácuaro, Michoacán

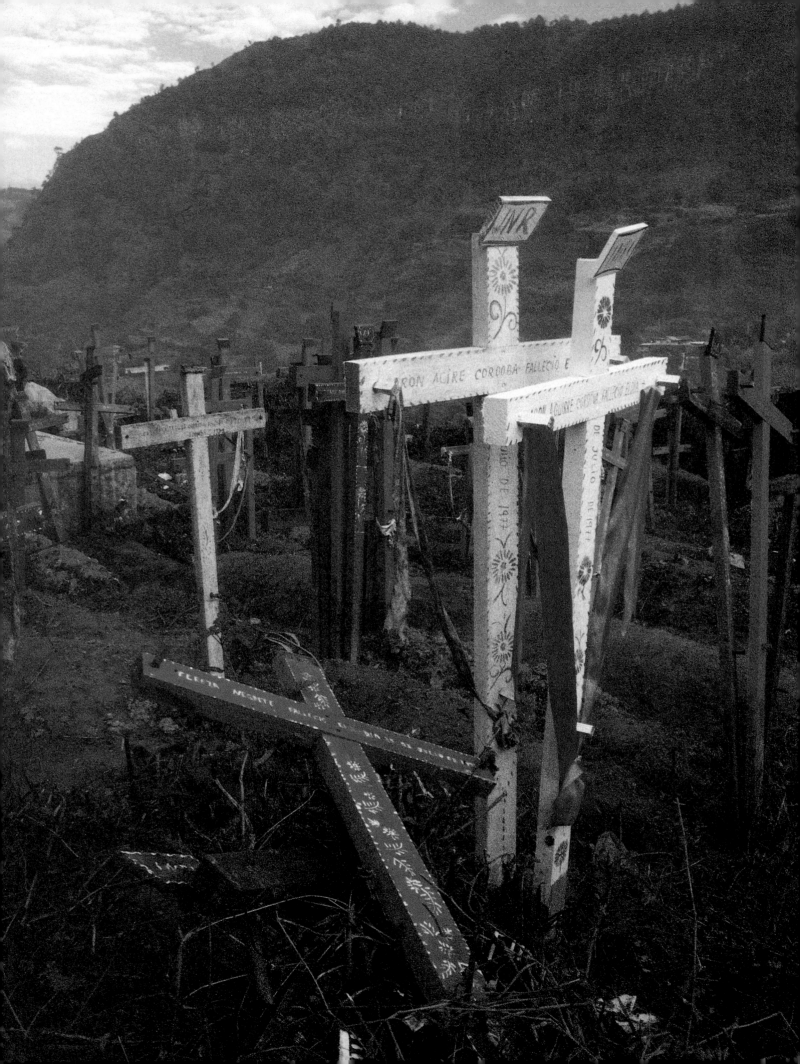

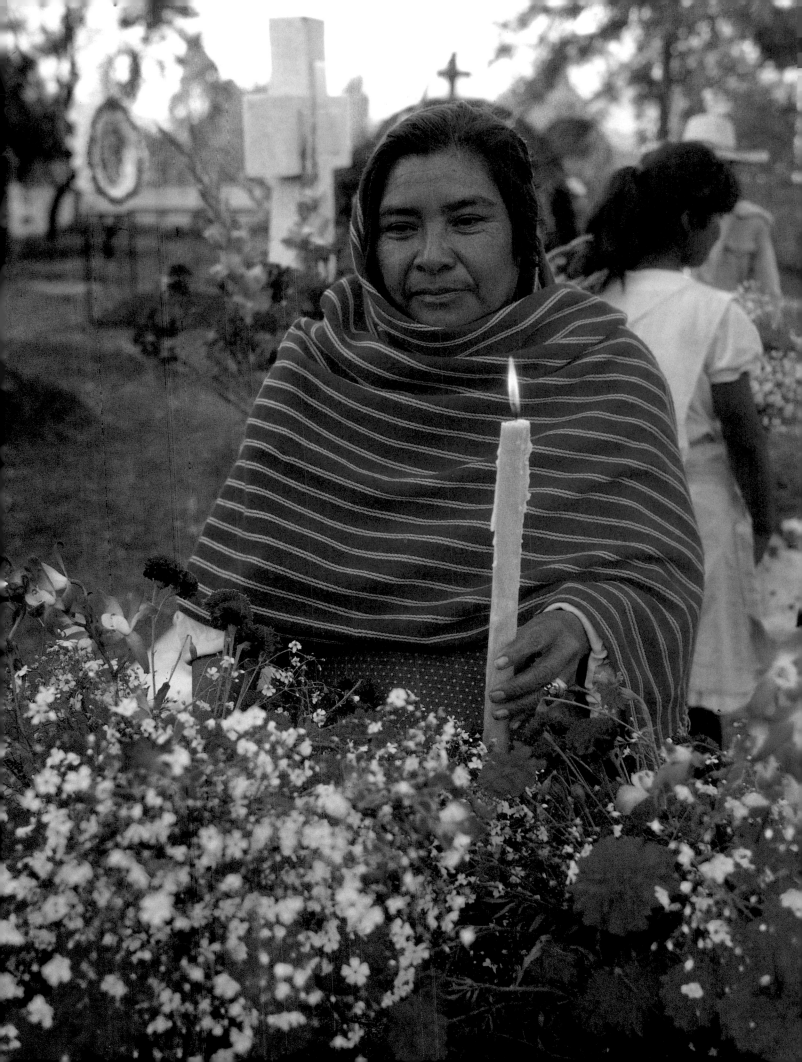

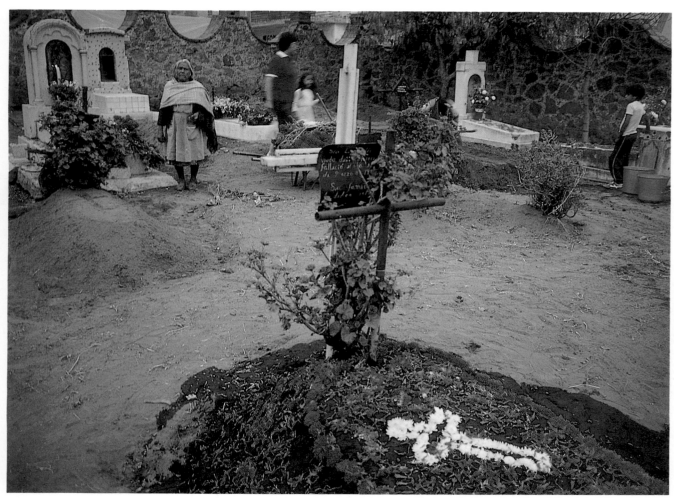

Antonio Turok
Mixquic Cemetery/
Panteón de Mixquic, 1986
Mixquic, D.F.

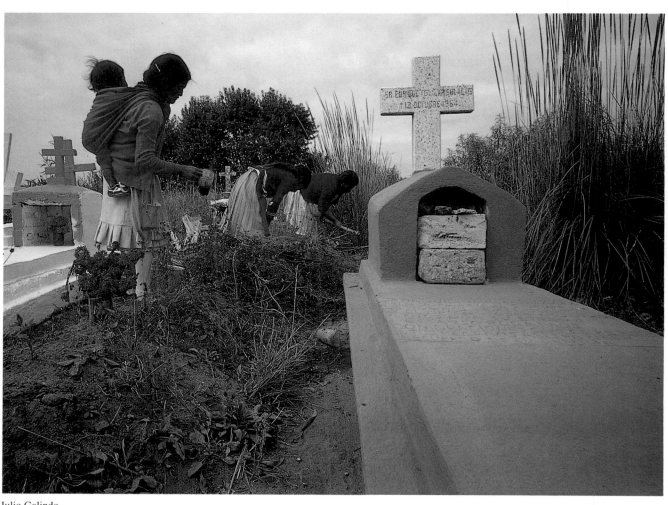

Julio Galindo
Pink Grave with Cross/
Tumba color de rosa con cruz, 1986
Panteón de Carmona, México

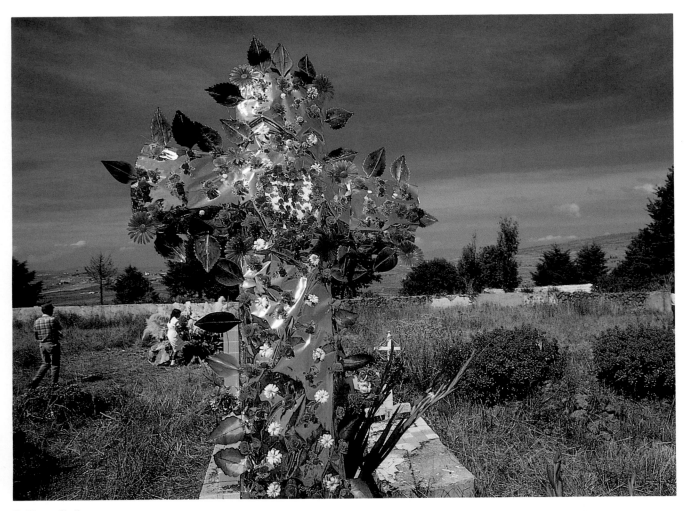

Guillermo Shelley
Colorful Cross/
Cruz con adornos multicolores, 1986
Atotonilco, Hidalgo

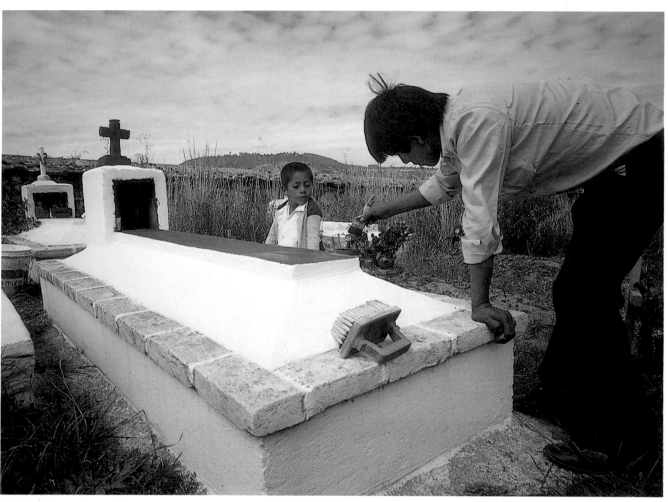

Julio Galindo
Man Painting Grave/
Hombre pintando la tumba, 1986
Panteón de Carmona, Estado de México

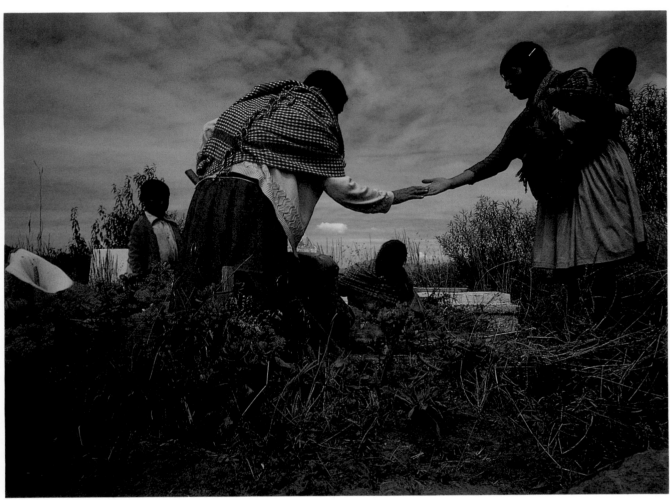

Julio Galindo
Two Women, an Exchange of Love/
Dos mujeres, un intercambio de cariño, 1986
Panteón de Carmona, Estado de México

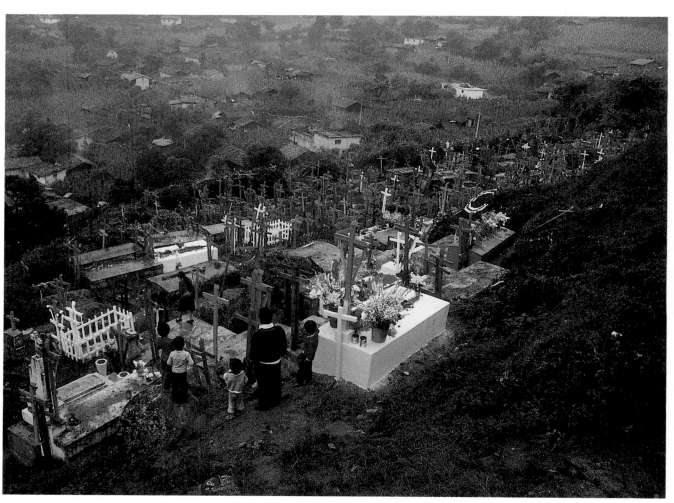

Jill Vexler
Overview of Cemetery/
Vista panorámica del pantheón, 1986
Chachahuantla, Puebla

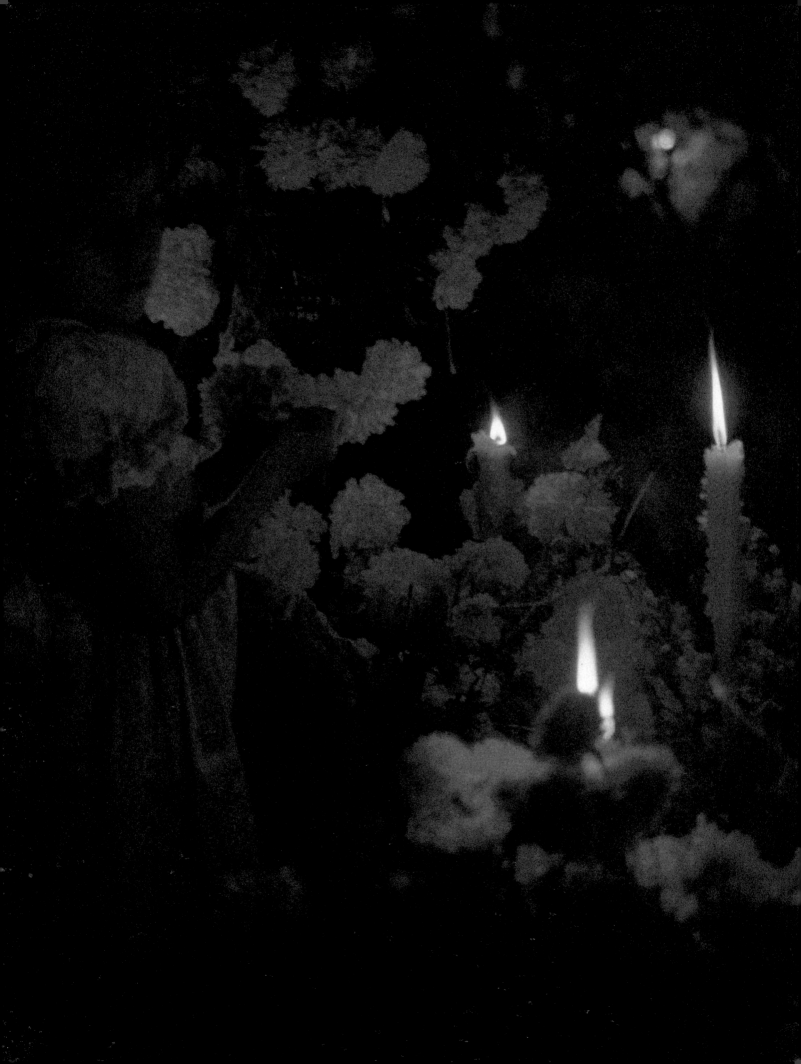

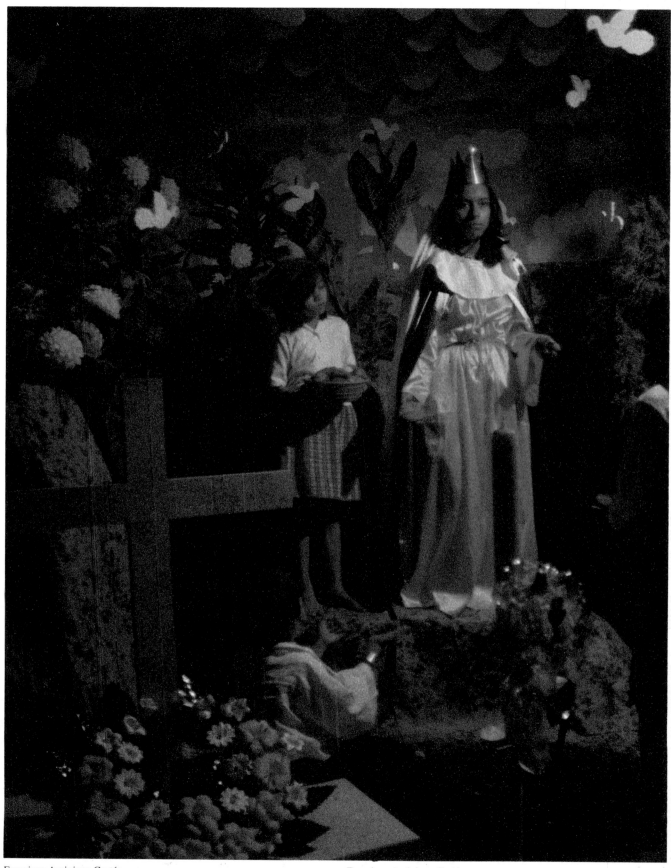

Francisco Arciniega Cortés
Tableau, Iguala Cemetery/
Tumbas vivientes, panteón de Iguala, 1986
Iguala, Guerrero

Francisco Arciniega Cortés
Tableau, Iguala Cemetery/
Tumbas vivientes, panteón de Iguala, 1986
Iguala, Guerrero

91

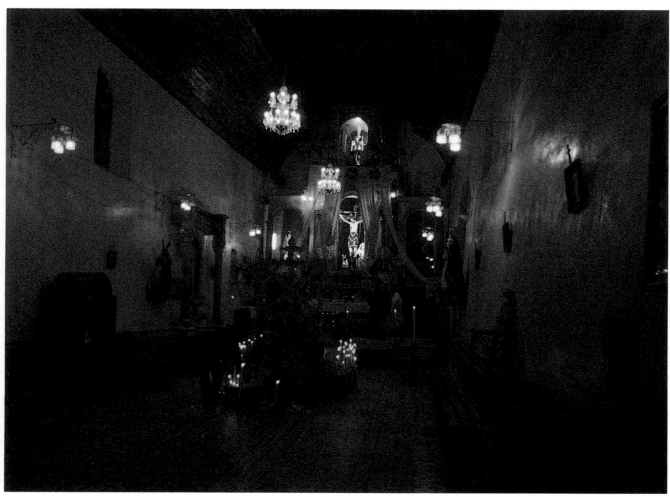

Anthony Wright
Church Interior/
Interior de la iglesia, 1986
Janitzio, Michoacán

1. Atotonilco, Hidalgo
2. Carmona, Estado de México
3. Chalcatzingo, Morelos
4. Chamitla, Puebla
5. Coajomulco, Morelos
6. Huecorio, Michoacán
7. Huejutla, Hidalgo
8. Huiramba, Michoacán
9. Iguala, Guerrero
10. Ihuatzio, Michoacán
11. Janitzio, Michoacán
12. Jarácuaro, Michoacán
13. Maravatio, Michoacán
14. México, D.F.
15. Mixquic, D.F.
16. Pátzcuaro, Michoacán
17. Santa Cruz, Hidalgo
18. Tantoyuca, Veracruz
19. Toluca, Estado de México

PHOTOGRAPHERS' NOTES
BY CRISTINA TACCONE

NOTAS DE LOS FOTÓGRAFOS
POR CRISTINA TACCONE

Last year, before setting out to photograph Day of the Dead ceremonies, a group of photographers from both the United States and Mexico gathered in Mexico City to share ideas, and personal memories of Day of the Dead celebrations. Just as each town has a different tradition in their manner of participation, each of us had a different story. All were warm and touching, and we were united in our desire to translate into pictures the fanfare of the colorful ceremony as well as the emotional family bond behind the Day of the Dead.

After exchanging information, organizing our equipment, and finding a travelling companion, we either ventured out into the mountains or stayed close to the city waiting to see what this year's event would offer.

For a visual artist it was a subject close to paradise. Mounds and bundles and baskets of flowers everywhere! Brilliant yellow marigolds and purplish-red cockscombs blazed in the households and markets. Flowers as wreaths, as necklaces, as arches, and on graves. In the evening one could see soft yellow petals strewn in front of houses to welcome the souls home.

And then there were skulls. Skulls as toys and skulls as candy. Sugar skulls in all colors with glittering eyes and pointed teeth to take home and eat. Skulls as pins to wear on your jacket or blouse. A skull smoking a cigarette. A taxi-driver skull. A witch with green sequined eyes. A devil with pointed ears.

Storefronts glared with ceramic hand-painted skeletons, and papier-mâché masks dangled from ceilings. Miniature scenes of colorful wooden skeletons depicting everyday life like shopping in the market, or religious stories such as the Virgin of Guadalupe adorned stalls on the street. Tiny coffins, altars, and graves could be bought with a personalized monogram.

How ironic to see little children laughing and eating candied skulls! The idea of jest as an element of Mexican death imagery may seem a bit shocking to a foreign observer, but to the Mexicans it is simply part of the festivities.

With all of this color and comedy in the fiesta, one might wonder about the seriousness of the celebration. Is this just a cascade of insanity or is there some deeper meaning behind it all? One only has to enter a home, partake in a *comida* (the afternoon meal), or visit a gravesite to learn the answer.

If by chance you are asked to come into a family's home, an *ofrenda* or altar would be the main vision of color, light, and sacredness. An arch of fresh flowers over a simple table — a table transformed into an altar of holiness and remembrance. Small but special items may cover a faded tablecloth or an embroidered piece especially made for the occasion.

El año pasado, fotógrafos tanto de Estados Unidos como de México nos reunimos en la ciudad de México para compartir ideas y recuerdos relacionados con la celebración del Día de los Muertos. Así como cada pueblo tiene una tradición diferente en su forma de participar en este evento, cada uno de nosotros tenía una historia diferente que contar. Todas las historias eran tiernas y conmovedoras, y estabamos reunidos por el deseo común de traducir en imágenes la parafernalia de la ceremonia colorida así como el emotivo vínculo familiar.

Después de intercambiar información, de organizar nuestro equipo y de encontrar compañeros de viaje, nos aventuramos hacia las montañas, o nos quedamos cerca de la ciudad para esperar este evento.

Para un artista visual era un tema y un espectáculo fabuloso: ¡montoncitos, manojos y canastas de flores en todas partes! Cempazúchiles de un amarillo brillante y amarantos de un color púrpura rojizo resplandecían en los hogares y en los mercados. Flores en coronas, en collares, en arcos y en tumbas. Durante la noche uno podía ver suaves pétalos amarillos esparcidos frente a las casas para darle la bienvenida a las almas.

Y también habían calaveras de juguete y de dulce. Calaveras de azúcar de todos colores, con ojos brillantes y dientes puntiagudos para llevar a casa y comer. Calaveras de prendedores para ponerse en la chaqueta o en la blusa. Una calavera fumando un cigarro. Una calavera de chofer de taxi. Una bruja con ojos de lentejuela verde. Un diablo con orejas picudas.

En los aparadores de las tiendas relucían esqueletos de cerámica pintados a mano, y adentro de la tienda máscaras de papel aglutinado colgaban del techo. Escenas miniatura con esqueletos de madera colorida reproducían la vida diaria como la compra en el mercado, e historias religiosas como la Virgen de Guadalupe adornaban los puestos de las calles. Ataúdes pequeños, altares y tumbas se podían comprar con inscripciones personalizadas.

¡Qué irónico era el ver a niños pequeños riéndose y comiendo calaveras de dulce! La idea de la burla como elemento componente de las imágenes mexicanas relacionadas con la muerte podría parecer un poco escandaloso a un espectador extranjero, pero para los mexicanos es simplemente parte de la celebración.

Con todo este colorido y elementos de regocijo uno se podría preguntar acerca de la seriedad de esta celebración. ¿Es simplemente un desplante de locura o existe en ella un significado subyacente más profundo? Solamente tiene uno que entrar a un hogar, compartir la comida, o visitar una tumba, para conocer la respuesta a esta pregunta.

Bowls of fruit, handmade cut-out paper decorations, candles, old photographs, a favorite purse or pipe interspersed with food, adorn the tabletop. And bread. *Pan de muerto* or "bread of the dead" is always present, lest the spirits get hungry. This special bread, sometimes round or oblong, with different flavors and spices depending on the region, is often brought to the gravesite and eaten during afternoon family visits.

Last year, I was fortunate enough to partake in a special Day of the Dead *comida* in a small village near Chililico, Hidalgo, four hours north of Mexico City.

Consuelo, a jovial woman in her late forties, was making fresh tortillas when I arrived. They smelled so good! Stacks of sweet tamales and a special *mole* dish, served with rice, were waiting to be served. Consuelo let me munch on a piece of *pan de muerto* as her daughters went scurrying to set the table. She told me that the entire village had been preparing for the holiday weeks before.

Unlike other holidays in Mexico, the Day of the Dead commands complete commitment in participation for the entire family. Everyone comes home, pitches in, cooks, cleans, eats too much, sees old friends, and tells stories.

As I found my proper place in the tiny stucco room in front of the *ofrenda,* I noticed that two dishes occupied one end of the table where no one sat. I was told that they were for the deceased *abuelitos* (grandparents) who were expected to visit. The essence or spirit of a departed person was assumed to somehow partake in the ritual.

No matter what a person may think of this ceremony, sitting next to a grandfather, the most respected member of the family, and watching him pay silent homage to the *ofrenda,* is something to experience.

At the graveyard the creativity of love is depicted in the art of decoration and personal expression.

In Chachahuantla, Hidalgo ("the place where trees are like down feathers") where Jill Vexler photographed, carpenters created large blue or pink crosses (in exchange for food or beer) and engraved on them the name and date of the dead person. Since there are no tombstones in Chachahuantla, the crosses themselves held all the family information. The survivors would adorn them with flowers, candles, and ribbons.

Si de casualidad es uno invitado a un hogar, una ofrenda o altar siempre ocupa el centro visual de luz, color y santidad. Un arco de flores frescas sobre una mesa sencilla — una mesa transformada en un altar sagrado y conmemorativo. Pequeños objetos especiales a veces cubren un mantel desgastado o una pieza bordada hecha especialmente para la ocasión.

Recipientes con fruta, decoraciones de papel picado hechas a mano, velas, fotografías viejas, una bolsa favorita o una cajetilla de cigarros en una mesa llena de comida. Y pan. Siempre hay pan de muertos por si a los espíritus les da hambre. Este pan especial, a veces de forma redonda u oblonga, y de diferentes sabores y especias dependiendo de la región de origen, es frecuentemente llevado a las tumbas donde es comido durante las visitas familiares vespertinas.

El año pasado tuve la suerte de ser invitada a una comida especial del Día de los Muertos en un pequeño pueblito cerca de Chililico, Hidalgo, que queda a cuatro horas al norte de la ciudad de México.

Consuelo, una mujer jovial ya entrada en los cuarenta, estaba cocinando tortillas cuando llegué. ¡Olían tan rico! Montoncitos de tamales de dulce y un mole especial hecho con pollo o pavo en una salsa oscura y espesa servida con arroz, esperaban ser comidos por nosotros. Consuelo me permitió saborear un pedazo de pan de muerto mientras sus hijas corrieron a poner la mesa. Me contó que el pueblo entero se había estado preparando para esta festividad desde semanas antes.

A diferencia de otros días de fiesta en México, el Día de los Muertos exige una participación completa por parte de toda la familia. Todo el mundo viene a la casa y coopera, cocina, limpia, come demasiado, platica con viejos amigos y cuenta historias.

Cuando encontré mi lugar adecuado frente a la ofrenda en la pequeña recámara enjarrada, noté que había dos platos en la cabecera de la mesa donde nadie estaba sentado. Me dijeron que ese lugar era para los abuelitos difuntos que vendrían de visita. La esencia o el espíritu de la persona muerta supuestamente participa en la comida ceremonial.

Independientemente de lo que una persona opine de esta ceremonia, el sentarse al lado del abuelo, el miembro de la familia mas respetable, y el presenciar su silencioso homenaje a la ofrenda, es una experiencia inolvidable.

En el cementerio, la creatividad del amor se refleja en el arte de decorar las tumbas con expresiones personales.

En Chachahuantla, Hidalgo ("lugar donde los árboles son como plumas de ganso") donde Jill Vexler tomó fotografías, los carpinteros construían grandes cruces azules o rosas a cambio de comida o bebida y grababan en ellas el nombre del muerto y la fecha de defunción. Como no hay lápidas en Chachahuantla, las cruces contienen toda la información de la familia. Los parientes vivos las adornan con flores, velas y moños.

In other villages, families would gather in the afternoon beside the grave to pray, reminisce, and share in a *comida*. Maritza López saw family upon family cluster together in Huejutla to tell stories, worship, and weep.

Sometimes it was difficult to photograph a scene so intimate. Jeffrey Foxx found himself in Ihuatzio, Michoacán hiding amongst giant colorful wreaths and bare stone crosses to try to capture but not invade a tender moment.

One afternoon in Michoacán I saw three men leaning against their friend's grave, their voices low, their faces solemn. Suddenly they burst into laughter, as if remembering a joyful moment they had all once shared. It is this exchange of memory that creates and perpetuates the warmth and unity and kinship that make this celebration so distinctive.

In Carmona, Julio Galindo noticed that Indian women would touch the tips of their hands together slowly in a welcome greeting, acknowledging each other's presence and purpose. He said that the beauty of their decoration was in its simplicity. A pink stone grave with a plain white cross; rows and rows of long-stemmed flowers.

Contrasting this was the glitter and show in Mexico City where Joe Rodríguez and Antonio Turok photographed shiny shellacked skulls and exotically dressed paper skeletons. An occasional barrage of fireworks could be heard in the distance. However, even in the big city there were moments of peacefulness and quiet.

Some photographers concentrated more on the families, others the elaborate decorations. Gabriel García Flores loved to watch the families arrive at the graveyard for afternoon *comida* while Natalia Kochen was fascinated with the juxtaposition of color as wreaths were woven from flowers and paper.

Marc Sommers photographed a soft, touching moment in Tantoyuca, Veracruz when he posed a woman in her home next to her *ofrenda*. The candlelit tabletop with old photographs, flowers, bread, and fruit evokes a feeling of comfort, family, and shelter.

In some villages there were more unusual festivities. Guillermo Shelley photographed the Xantolo Dance in Huejutla, where groups of men, some masked and others dressed as women, danced in the streets accompanied by a violinist and guitar player. The dancers would joke and tease each other. They would tell us that life is a dance, a dance of Death, and that one should never forget how Life and Death go hand in hand.

En otros pueblos, las familias se reunían en las tumbas durante las tardes para rezar, recordar y compartir la comida. Maritza López pudo ver en Huejutla, Hidalgo, a familia trás familia juntarse en grupo para contar historias, reverenciar a los muertos y llorar.

A veces era muy difícil poder fotografiar una escena tan íntima. Jeffrey Foxx se encontró a sí mismo en Ihuatzio, Michoacán escondiéndose entre gigantes coronas coloridas y cruces de piedra lisa para poder capturar un momento tan delicado, sin profanarlo.

Una tarde ví en Michoacán a tres hombres apoyados en la tumba de su amigo muerto, y hablaban en voz baja con una expresión solemne. De repente soltaron la carcajada, como si recordaran un momento feliz que habían vivido juntos. Es este intercambio de memorias el que crea y perpetúa el cariño, la unidad y la reafirmación de los lazos familiares, lo que distingue a esta celebración.

En Carmona, Julio Galindo notó que unas mujeres indígenas juntaban las yemas de los dedos lentamente para saludarse y darse la bienvenida, dando reconocimiento a la presencia y propósitos de cada una. Dijo que la belleza de su decorado se debía a su sencillez. Una tumba de piedra rosa con una cruz blanca sencilla; hileras e hileras de flores de largo tallo.

En contraste con esta atmósfera, se encontraban las luces y el espectáculo de la ciudad de México, en donde Joe Rodríguez y Antonio Turok fotografiaron calaveras brillosas de laca y esqueletos de papel vestidos exóticamente. Ocasionalmente se podía oir en la distancia los tronidos de los fuegos artificiales. Pero aún en la gran ciudad, había momentos de paz y calma.

Algunos fotógrafos se concentraron más en las familias, mientras que otros en las decoraciones elaboradas. A Gabriel García Flores le fascinaba observar a las familias que llegaban a comer al panteón durante la tarde; a Natalia Kochen le encantaba la yuxtaposición de colores en las coronas que eran tejidas con flores y papel.

Marc Sommers fotografió un momento tierno y conmovedor en Tantoyuca, Veracruz cuando una mujer posó junto a la ofrenda de su casa. El mantel alumbrado por una vela, tema de viejos fotógrafos, las flores, el pan y la fruta, evocan un sentimiento de bienestar, comunión y protección.

En algunos pueblos se llevaban a cabo otras festividades fuera de lo común. Guillermo Shelley tomó fotografias de la danza Xantolo en el pueblo de Huejutla, Hidalgo en donde grupos de hombres — algunos con máscara y otros vestidos de mujer — bailaban en las calles acompañados por un violinista y un guitarrista. Los danzantes contaban chistes y bromeaban entre sí. Nos decían que la vida es una danza, una danza a la Muerte y que uno nunca debería de olvidar como la vida y la muerte son dos caras de la misma moneda.

Francisco Arciniega Cortés saw local people from the town of Iguala, Guerrero, don Biblical attire and perform life and death scenarios in the graveyards at night. Sometimes they just stood there for hours, as if frozen in time.

Back in Chachahuantla, Puebla there was incense or *copal* being placed on coals and blown gently until the smoke began to thicken. The incense burner was passed slowly over the graves as the mourners murmured prayers or chanted. Smoke is thought to attract the spirits, just as the firecrackers in Mexico City are believed to do.

As a result of our ventures, we have many different images of the Day of the Dead. Laughing, weeping, exchanging, sharing, dancing, touching, praying — all to show that life is but a cycle in which death plays a part.

Francisco Arciniegas Cortés vió a gente originaria del pueblo de Iguala, Guerrero, ponerse vestimenta bíblica y representar escenas sobre la vida y la muerte en los cementerios, reconstruidos en sus casas durante la noche. A veces se quedaban parados junto a ellas durante horas, suspendidos en el tiempo.

De regreso a Chachahuantla, Puebla encontramos incienso y copal entre unos pedazos de carbón y era soplado suavemente hasta que el humo se espesaba. El humo del incienso se esparce lentamente sobre las tumbas mientras que los deudos murmuran cantos y plegarias. Se cree que el humo atrae a los espíritus, de la misma manera que los fuegos artificiales los atraen en la ciudad de México.

Como resultado de nuestras venturas, tenemos varias imágenes diferentes sobre el Día de los Muertos. Imágenes de llanto, de risa, de intercambio, de comunión, de danza, de contacto humano, de plegaria — todas para mostrar que la vida es un ciclo en el que la muerte juega un papel, no como una entidad independiente, sino como la continuación natural de la evolución espiritual de nuestro universo.

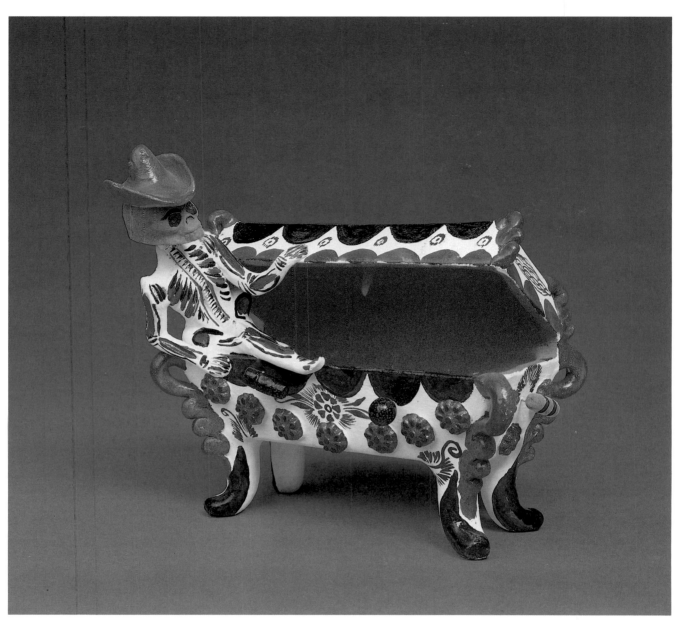

No. 20
José Soteno
Skeleton in Coffin/
Esqueleto en ataúd, 1985
Modeled and painted clay/
Barro modelado y pintado

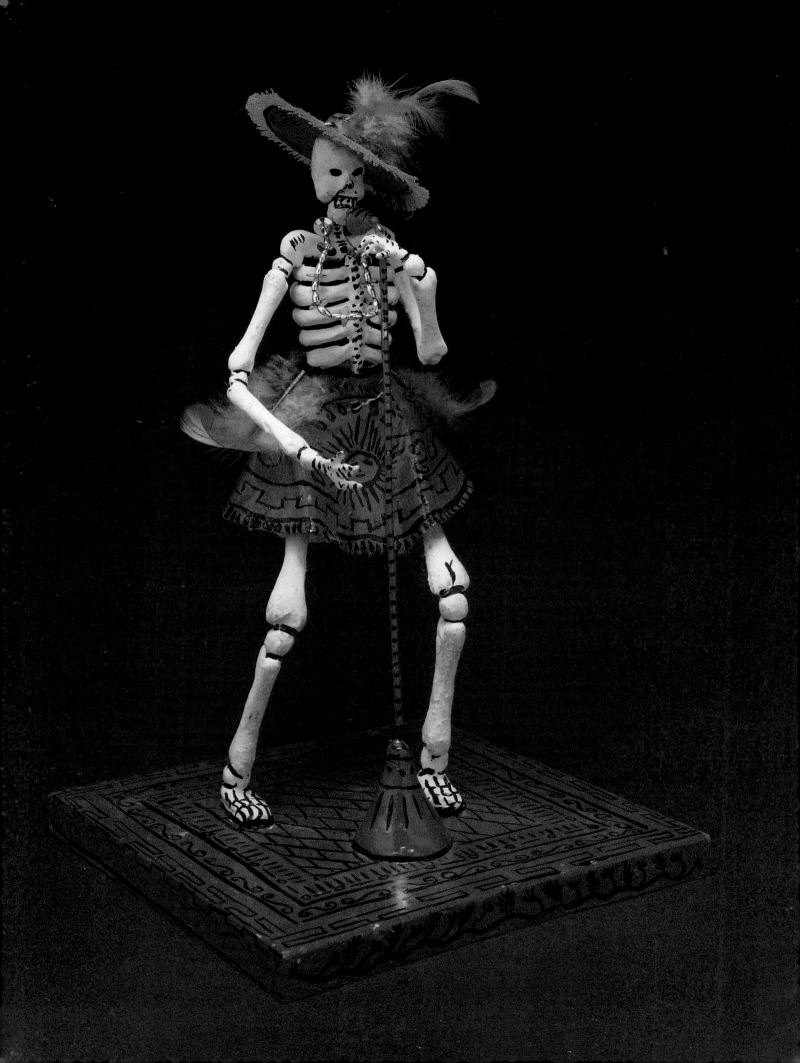

Exhibition Checklist

Lista Comprobante de la Exhibición

Objects are grouped according to the primary materials used by the craftsman. Dimensions are listed in inches, with height preceding width preceding depth. Titles generally describe each object; in some cases interpretive phrases are added at the end of the catalogue entry, reflecting the Mexican attitude toward death — sometimes humorous, sometimes bittersweet — and helping to place the object in the context of the Mexican culture. These phrases were created by María Teresa Pomar, author of this catalogue, with the assistance of Walter F. Morris and James L. Fisher.

Los objetos están agrupados de acuerdo a las materias primas que utilizó el artesano. Las medidas de los objetos están en pulgadas, y siguen el siguiente orden: altura, anchura y profundidad. Los títulos por lo general son descriptivos; en algunos casos algunas frases explicativas han sido agregadas al final de las anotaciones del catálogo para ampliar la concepción de la actitud que tiene el mexicano hacia la muerte — actitud que a veces está llena de humor, y a veces es algo amarga — y para situar al objeto en el contexto de la cultura mexicana. Estas frases son obra de María Teresa Pomar, autora de este catálogo, y contó con la asistencia de Walter F. Morris y James L. Fisher.

No. 33
Hector Bellamil
Skeleton Singer/
Esqueleto cantante, 1986
Painted paper and wood/
Papel pintado y madera

Figure groups

No. 1
Don Miguel Linares and Family
Dream of a Sunday Afternoon in Alameda Park, 1985
Fifteen figures, averaging 6 feet high each with one figure 4 feet high. Papier-mâché and paint. Scene measures approximately 6 x 34 x 2 feet. Mexico City. Illus. p. 38, 39, 58, 59, 60.

No. 2
Felipe, Leonardo, and David Linares
Texas Rodeo, 1986-1987
Eighteen figures, including cowboys, horses, and bulls, averaging 4 feet high each. Papier-mâché and paint. Scene measures approximately 8 x 20 x 20 feet. Mexico City. Illus. p. 35, 36, 37.

No. 3
Agustín Galicia Palacios
Strolling Through the Park, 1985
Eight figures, averaging 3 feet high each. Papier-mâché, wood, wire, and paint. Scene measures approximately 4 x 6 x 8 feet. Mexico City. Illus. p. ii, 32, 33.

Individual objects: Clay

No. 4
Carlo Magno Pedro Martínez
Drunken Skeletons, 1986
Modeled and fired clay. 7¼ x 8 x 7¼ inches. Coyotepec, State of Mexico. Illus. p. 56.

"Feeling no pain."

No. 5
Carlo Magno Pedro Martínez
Skeleton, Dog, and Owl, 1986
Modeled and fired clay. 4½ x 7 x 5 inches. Coyotepec, State of Mexico. Illus. p. 6.

"When the owl screeches, an Indian dies (and the dog is his guide)."

No. 6
Don Aurelio Flores
Candlestick with Skeleton Musicians, 1986
Painted clay. 25 x 17 x 6 inches. Izúcar de Matamoros, Puebla. Illus. p. 50.

"Music and light for the dead."

Grupos de figuras

No. 1
Don Miguel Linares y familia
Sueño de una tarde domincal en la Alameda, 1985
Quince figuras, midiendo cada una 6 pies de altura de promedio con una figura midiendo 14 pies de alto. Papel aglutinado y pintura. La escena mide aproximadamente 6 x 34 x 2 pies. México, D.F. Ilus. p. 38, 39, 58, 59, 60.

No. 2
Felipe, Leonardo y David Linares
Rodeo texano, 1986-1987
Dieciocho figuras, incluyendo vaqueros, caballos y toros, promediando 4 pies de altura cada una. Papel aglutinado y pintura. La escena mide aproximadamente 8 x 20 x 20 pies. México, D.F. Ilus. p. 35, 36, 37.

No. 3
Agustín Galicia Palacios
Paseo en el parque, 1985
Ocho figuras, midiendo de promedio 3 pies cada una. Papel aglutinado, madera, alambre y pintura. La escena mide aproximadamente 4 x 6 x 8 pies. México, D.F. Ilus. p. ii, 32, 33.

Objetos individuales: Barro

No. 4
Carlo Magno Pedro Martínez
Esqueletos borrachos, 1986
Barro negro modelado y cocido. 7¼ x 8 x 7¼ pulgadas. Coyotepec, Estado de México. Ilus. p. 56.

"El trago mata las penas."

No. 5
Carlo Magno Pedro Martínez
Esqueleto, perro y lechuza, 1986
Barro negro modelado y cocido. 4½ x 7 x 5 pulgadas. Coyotepec, Estado de México. Ilus. p. 6.

"Cuando el tecolote canta, el indio muere (y el perro lo guía)."

No. 6
Don Aurelio Flores
Candelero con esqueletos músicos, 1986
Barro pintado. 25 x 17 x 6 pulgadas. Izúcar de Matamoros, Puebla. Ilus. p. 50.

"Música y luz para los muertos."

No. 7
Mónico Soteno
Skeleton Candlestick, 1986
Glazed clay and wire. 42 x 33 x 9 inches. Metepec, State of Mexico. Illus. p. 54.

"Death's flowering."

No. 8
Isidro Rivera
Tree of Life Candlestick, 1986
Painted clay. 52 x 28 x 28 inches. Metepec, State of Mexico. Illus. p. 55.

"Tree of life with three sides: Creation, Eden, Death."

No. 9
María de Jesús Basilio
Retablo, 1986
Modeled and painted clay. 16 x 13 x 8½ inches. Ocumicho, Michoacán. Illus. p. 18.

"Death brings about life, life brings about death."

No. 10
María de Jesús Basilio
Retablo, 1986
Modeled and painted clay. 19 x 15½ x 6 inches. Ocumicho, Michoacán. Illus. p. 52.

"Banquet of the dead to celebrate life."

No. 11
Felicitas Nolasco
Bus with Skeleton, 1986
Modeled and painted clay toy. 12 x 12½ x 6 inches. Ocumicho, Michoacán. Illus. p. 49.

"Death takes a trip."

No. 12
Felicitas Nolasco
Diablo Mask, 1986
Modeled and painted clay toy. 8 x 9½ x 4 inches. Ocumicho, Michoacán.

"Devil showing off his candy skull."

No. 13
Felicitas Nolasco
Seated Skeletons with Snakes, 1986
Modeled and painted clay toy. 10 x 8½ x 7 inches. Ocumicho, Michoacán.

"Serpentine adornment of death."

No. 7
Mónico Soteno
Candelero en forma de esqueleto, 1986
Barro vidriado y alambre. 42 x 33 x 9 pulgadas. Metepec, Estado de México. Ilus. p. 54.

"La muerte florida."

No. 8
Isidro Rivera
Candelero, 1986
Barro pintado. 52 x 28 x 28 pulgadas. Metepec, Estado de México. Ilus. p. 55.

"El árbol de la vida de tres caras: la Creación, el Edén, la Muerte."

No. 9
María de Jesús Basilio
Retablo, 1986
Barro modelado y pintado. 16 x 13 x 8½ pulgadas. Ocumicho, Michoacán. Ilus. p. 18.

"La muerte trae la vida, la vida trae la muerte."

No. 10
María de Jesús Basilio
Retablo, 1986
Barro modelado y pintado. 19 x 15½ x 6 pulgadas. Ocumicho, Michoacán. Ilus. p. 52.

"Banquete de los muertos para celebrar la vida."

No. 11
Felicitas Nolasco
Autobús con esqueleto, 1986
Juguete de barro modelado y pintado. 12 x 12½ x 6 pulgadas. Ocumicho, Michoacán. Ilus. p. 49.

"La muerte va de viaje."

No. 12
Felicitas Nolasco
Máscara de diablo, 1986
Barro modelado y pintado. 8 x 9½ x 4 pugadas. Ocumicho, Michoacán.

"El diablo muestra su calavera."

No. 13
Felicitas Nolasco
Esqueleto sentado con serpiente, 1986
Juguete de barro modelado y pintado. 10 x 8½ x 7 pulgadas. Ocumicho, Michoacán.

"La muerte se adorna con serpentinas."

No. 14
Felicitas Nolasco
Woman Riding a Demon, 1986
Modeled and painted clay toy. 9½ x 6 x 13 inches.
Ocumicho, Michoacán.

"Devil may care."

No. 15
Felicitas Nolasco
Mermaid, 1986
Modeled and painted clay maquette. 13 x 10 x 5½ inches.
Ocumicho, Michoacán.

"The offering of the mermaid."

No. 16
Teodoro Martínez
The Last Supper, 1986
Modeled and painted clay maquette. 9 x 12 x 8 inches.
Ocumicho, Michoacán. Illus. p. 53.

"The Last Supper — make no bones about the apostles."

No. 17
Gloria Marín
Cemetery, 1986
Glazed clay maquette. 6 x 18 x 13 inches. Tzintzuntzan,
Michoacán.

"Day of the Dead in the graveyard."

No. 18
Isidro Rivera
Skull, 1986
Painted clay. 15 x 13 x 16 inches. Metepec, State of Mexico.
Illus. p. 8.

"Blue blood skull."

No. 19
Don Aurelio Flores
Skeleton Musicians, 1986
Modeled and painted clay. Fifty figures, each approximately
8 inches high. Izúcar de Matamoros, Puebla. Illus. p. 51.

"Music that's out of this world."

No. 20
José and Mónico Soteno
Skeletons in Coffins, 1985
Modeled and painted clay. Three objects, two measuring
9½ x 10½ x 7 inches, one 6½ x 10 x 5½ inches. Metepec,
State of Mexico. Illus. p. 101.

"Skeletal open house."

No. 14
Felicitas Nolasco
Mujer montada en un diablo, 1986
Juguete de barro modelado y pintado. 9½ x 6 x 13 pulgadas.
Ocumicho, Michoacán.

"Me lleva el diablo."

No. 15
Felicitas Nolasco
Sirena, 1986
Maqueta de barro modelado y pintado. 13 x 10 x 5½ pul-
gadas. Ocumicho, Michoacán.

"La ofrenda de la sirena."

No. 16
Teodoro Martínez
La última cena, 1986
Maqueta de barro modelado y pintado. 9 x 12 x 8 pulgadas.
Ocumicho, Michoacán. Ilus. p. 53.

"¿Quién dijo que los Apóstoles no se volvieron calaveras?"

No. 17
Gloria Marín
Panteón, 1986
Maqueta de barro vidriado. 6 x 18 x 13 pulgadas. Tzin-
tzuntzan, Michoacán.

"Día de los muertos en el panteón del pueblo."

No. 18
Isidro Rivera
Calavera, 1986
Barro pintado. 15 x 13 x 16 pulgadas. Metepec, Estado de
México. Ilus. p. 8.

"Personaje de hueso azul."

No. 19
Don Aurelio Flores
Músicos calaveras, 1986
Barro pintado y modelado. Cincuenta figuras, cada una
midiendo aproximadamente 8 pulgadas de altura. Izúcar de
Matamoros, Puebla. Ilus. p. 51.

"Esta es música del otro mundo."

No. 20
José y Mónico Soteno
Esqueletos en ataúdes, 1985
Barro pintado. Tres objetos, 2 midiendo 9½ x 10½ x 7 pul-
gadas, y el otro midiendo 6½ x 10 x 5½ pulgadas. Metepec,
Estado de México. Ilus. p. 101.

"Inaugurando casa."

No. 21
José Soteno
Wedding Procession, 1986
Modeled and painted clay. Six figures, each approximately
12 inches high. Metepec, State of Mexico.

"Till death us do part."

No. 22
Mónico Soteno
Funeral Procession, 1986
Modeled and painted clay. Twenty-four figures, nineteen
standing at 12 inches high each, five seated at 6½ inches
high each. Metepec, State of Mexico. Illus. p. 22.

"Let the dead bury the dead."

No. 23
Mónico Soteno
Skulls, 1985
Painted clay. Ten objects, each 5½ x 5½ x 6½ inches. Mete-
pec, State of Mexico.

"Could it be a mirror?"

Individual objects: Paper, Wire

No. 24
Saulo Moreno
Skeletons on a Mountaintop, 1986
Painted paper and wire. 15 x 16 x 12 inches. Tlalpujahua,
Michoacán. Illus. p. 57.

"Skeleton rock rolls on."

No. 25
Saulo Moreno
Cloaked Skeletons, 1986
Painted paper and wire. Two objects, each 9 inches high.
Tlalpujahua, Michoacán. Illus. p. 46,47.

"His majesty death and the prince of hell."

No. 26
Saulo Moreno
Skeletons Riding Bicycles, 1986
Painted paper and wire. Three objects, each 14½ x 7 x 13
inches. Tlalpujahua, Michoacán. Illus. p. 48.

"Let's ride 'la tour de France.' "

No. 21
José Soteno
Procesión de casamiento, 1986
Barro pintado. Seis figuras, cada una midiendo aproxima-
damente 12 pulgadas de altura. Metepec, Estado de México.

"Hasta que la muerte nos separe."

No. 22
Mónico Soteno
Procesión fúnebre, 1986
Barro pintado. Veinticuatro figuras, 19 paradas, cada una de
12 pulgadas de altura, 5 sentadas y cada una de 6½ pulgadas
de altura. Metepec, Estado de México. Ilus. p. 22.

"Los muertos entieran a los muertos."

No. 23
Mónico Soteno
Calaveras, 1985
Barro pintado. Diez objetos, cada uno midiendo 5½ x 5½ x
6½ pulgadas. Metepec, Estado de México.

"¿Será un espejo?"

Objetos individuales: Papel, Alambre.

No. 24
Saulo Moreno
Esqueletos en la cumbre de una montaña, 1986
Papel pintado y alambre. 15 x 16 x 12 pulgadas. Tlalpuja-
hua, Michoacán. Ilus. p. 57.

"Rock de las calaveras."

No. 25
Saulo Moreno
Esqueletos con capas, 1986
Papel pintado y alambre. Dos objetos, cada uno midiendo 9
pulgadas de altura. Tlalpujahua, Michoacán. Ilus. p. 46, 47.

"Su majestad la muerte y el príncipe del infierno."

No. 26
Saulo Moreno
Esqueletos andando en bicicleta, 1986
Papel pintado y alambre. Tres objetos, cada uno midiendo
14½ x 7 x 13 pulgadas. Tlalpujahua, Michoacán. Ilus.
p. 48.

"Vamos al la Tour de France."

No. 27
Saulo Moreno
Skeletons Playing Musical Instruments, 1985-1986
Painted paper and wire. Four objects, bass and guitar players measuring 14 x 6 x 6 inches, fiddle and guitar players measuring 11½ x 6 x 6 inches. Tlalpujahua, Michoacán.

"Music is for everyone."

No. 28
Saulo Moreno
Skeletons Riding a Demon, 1986
Painted wire. 8 x 7 x 5 inches. Tlalpujahua, Michoacán.

"Cowboys from hell."

No. 29
Saulo Moreno
Skeleton in a Coffin, 1986
Painted paper and wire. 6¼ x 10 x 5 inches. Tlalpujahua, Michoacán.

"Exercise class."

No. 30
Agustín Galicia Palacios
Skulls, 1986-1987
Papier-mâché, paint, and glitter. Forty objects, each 9 x 7 x 9 inches. Mexico City. Illus. p. 41.

"Tzompantli (skull rack)."

No. 31
Juan Martín García Durán
Skeletons at Work, 1986
Painted paper and wood. Selections from 100 objects, each approximately 10-16 inches high. Mexico City. Illus. p. 40.

"If you don't work, you don't eat."

No. 32
Leonor Gervasio
Skull Masks, 1986
Paper and paint. Ten objects, each approximately 9 x 7 x 3 inches. Celaya, Guanajuato.

"Baroque skulls."

No. 33
Hector Bellamil
Skeleton Singer, 1986
Painted paper and wood. 13 x 8 x 8 inches. Tepoztlán, Morelos. Illus. p. 102.

"Femme fatale."

No. 27
Saulo Moreno
Esqueletos tocando instrumentos musicales, 1985-1986
Papel pintado y alambre. Cuatro objetos, bajistas y guitarristas midiendo 14 x 6 x 6 pulgadas; violinistas y guitarristas midiendo 11½ x 6 x 6 pulgadas. Tlalpujahua, Michoacán.

"La música es de todos."

No. 28
Saulo Moreno
Esqueletos montando a un demonio, 1986
Alambre pintado. 8 x 7 x 5 pulgadas. Tlalpujahua, Michoacán.

"Jinetes infernales."

No. 29
Saulo Moreno
Esqueleto en un ataúd, 1986
Papel pintado y alambre. 6¼ x 10 x 5 pulgadas. Tlalpujahua, Michoacán.

"Jane al Fondo."

No. 30
Agustín Galicia Palacios
Calaveras, 1986-1987
Papel aglutinado, pintura y brillo. Cuarenta objetos, cada uno midiendo 9 x 7 x 9 pulgadas. México, D.F. Ilus. p. 41.

"Tzompantli."

No. 31
Juan Martín García Durán
Esqueletos trabajando, 1986
Papel aglutinado, pintado y madera. Selección de 100 objetos, cada uno midiendo aproximadamente 10-16 pulgadas de altura. México, D.F. Ilus. p. 40.

"El que no trabaja no come."

No. 32
Leonor Gervasio
Máscaras de calavera, 1986
Papel y pintura. Diez objetos, cada uno midiendo aproximadamente 9 x 7 x 3 pulgadas. Celaya, Guanajuato.

"Calaveras barrocas."

No. 33
Hector Bellamil
Esqueleto cantante, 1986
Papel pintado y madera. 13 x 8 x 8 pulgadas. Tepoztlán, Morelos. Ilus. p. 102.

"Vedette."

No. 34
Javier Vivanco
Paper Banners, 1986
Perforated tissue paper. Fifteen hundred sheets in two sizes:
60 x 13½ and 14 x 18 inches. Huixcolotla, Puebla. Illus.
p. 42.

Individual objects: Wood, Cloth

No. 35
José Melchor Méndez
Skeleton Acrobats, 1986
Carved wood. Five objects, ranging in height from 10 to 13
inches. Oaxaca, Oaxaca. Illus. p. 44.

No. 36
Justino Shoana
Skeleton Acrobats, 1986
Carved wood. 12½ x 4 x 4 inches. San Matín Tilcajete,
Oaxaca.

No. 37
Artist unknown
Wheel of Fortune with Skeletons, 1986
Cut and painted movable wooden toy. 18 x 11 x 14 inches.
Arrasola, Oaxaca. Illus. p. 20.

"Death goes to the fair."

No. 38
Artist unknown
Bandstand with Skeleton Musicians, 1986
Cut and painted movable wooden toy. 14½ x 9 x 9 inches.
Arrasola, Oaxaca. Illus. p. 26.

"Concert in the graveyard."

No. 39
Artist unknown
Día de los Muertos, 1986
Cut and painted movable wooden toys. Three objects, two
measuring 13 x 9 x 4½ inches, one 17 x 9 x 4 inches. Oax-
aca, Oaxaca. Illus. p. 28.

No. 40
Francisco Javier Palaviccini
Cross, 1986
Lacquered wood. 18 x 8¼ x 5¼ inches. Chiapa de Corzo
Chiapas.

"Cross for the souls in purgatory."

No. 34
Javier Vivanco
Pendones de papel picado, 1986
Papel cortado. Mil quinientas hojas en dos medidas: 60 x
13½ y 14 x 18 pulgadas. Huixcolotla, Puebla. Ilus. p. 42.

Objetos individuales: Madera, Tela

No. 35
José Melchor Méndez
Esqueletos acróbatas, 1986
Madera tallada. Cinco objetos, fluctuando en altura de 10 a
13 pulgadas. Oaxaca, Oaxaca. Ilus. p. 44.

No. 36
Justino Shoana
Esqueletos acróbatas, 1986
Madera tallada. 12½ x 4 x 4 pulgadas. San Matín Tilcajete,
Oaxaca.

No. 37
Artesano anónimo
Rueda de la fortuna con esqueletos, 1986
Jugete móvil, madera pintada y cortada. 18 x 11 x 14 pul-
gadas. Arrasola, Oaxaca. Ilus. p. 20.

"La muerte en la feria."

No. 38
Artesano anónimo
Quiosco de música con músicos calaveras, 1986
Jugete móvil, madera pintada y cortada. 14½ x 9 x 9 pul-
gadas. Arrasola, Oaxaca. Ilus. p. 26.

"Serenata en el panteón."

No. 39
Artesano anónimo
Día de los muertos, 1986
Jugete móvil, madera cortada y pintada. Tres objetos, 2
midiendo 13 x 9 x 4½ pulgadas, uno midiendo 17 x 9 x 4
pulgadas. Oaxaca, Oaxaca. Ilus. p. 28.

No. 40
Francisco Javier Palaviccini
Cruz, 1986
Madera laqueada. 18 x 8¼ x 5¼ pulgadas. Chiapa de
Corzo, Chiapas.

"Cruz de ánimas."

No. 41
Artist unknown
Skeleton with Scythe, 1986
Carved wood. 13 x 4 x 4 inches. Tancanhuitz, San Luis Potosí. Illus. p. 43.

"Grim reaper."

No. 42
Artist unknown
Skull Masks, 1985
Carved and painted wood. Two objects, measuring 6¼ x 5 x 3 and 8 x 4 x 3 inches. Temalacatzingo, Guerrero. Illus. p. 25.

"Masks of the traditional 'Dance of the Seven Vices.'"

No. 43
Gloria Marín
Noche de Muertos, 1986
Embroidered scene interpreting the celebration of death in the artist's hometown. Cloth and thread. Two objects, each 16 x 20 inches. Tzintzuntzan, Michoacán. Illus. p. 45.

Other objects

No. 44
Sweets for the Dead, 1985-1986
Variety of candies for children depicting skulls, animals, and food, made from almond sugar paste, vegetable colors, and honey. Objects range in height from 1 to 10 inches and are representative of sweets found in Oaxaca, San Luis Potosí, Guanajuato, and Michoacán. Included are prize-winning candies from a competition held in Toluca, Michoacán. Illus. p. 21, 34.

No. 45
Toys for the Dead, 1985-1986
Variety of toys for children depicting skulls in everyday situations, made from such materials as cardboard, clay, wire, wood, and paper. Objects range in height from 1 to 6 inches and are representative of toys found in Oaxaca, Puebla, Guanajuata, Jalisco, and Mexico City. Illus. p. 29, 30, 31.

No. 41
Artesano anónimo
Esqueleto con una guadaña, 1986
Madera tallada. 13 x 4 x 4 pulgadas. Tancanhuitz, San Luis Potosí. Ilus. p. 43.

"La que nunca descansa."

No. 42
Artesano anónimo
Máscaras de calaveras, 1985
Madera pintada y tallada. Dos objetos midiendo 6¼ x 5 x 3 pulgadas, y 8 x 4 x 3 pulgadas. Temalacatzingo, Guerrero. Ilus. p. 25.

"Máscaras de la danza tradicional de los siete vicios."

No. 43
Gloria Marín
Noche de muertos, 1986
Cuadro bordado, interpretación de la celebración de los muertos en Tzintzuntzan. Tela e hilo. Dos objetos, cada uno midiendo 16 x 20 pulgadas. Tzintzuntzan, Michoacán. Ilus. p. 45.

Otros objetos

No. 44
Dulces para los muertos, 1985-1986
Surtido de dulces para niños en forma de calaveras, animales y comida, hechos con pasta de alfeñique, colores vegetales, y miel. Los objetos varian en altura de 1 a 10 pulgadas y son representativos de los dulces típicos de Oaxaca, San Luis Potosí, Guanajuato y Michoacán.
Se incluyen los dulces que fueron premiados en un concurso que tuvo lugar en Michoacán. Ilus. p. 21, 34.

No. 45
Juguetes para los muertos
Variedad de juguetes para niños en forma de calaveras que reproducen escenas de la vida diaria, hechos con materiales como cartón, barro, alambre, madera y papel.
Los objetos varian en altura de 1 a 6 pulgadas y son representativos de los juguetes que se encuentran en Oaxaca, Puebla, Guanajuato, Jalisco y la ciudad de México. Ilus. p. 29, 30, 31.

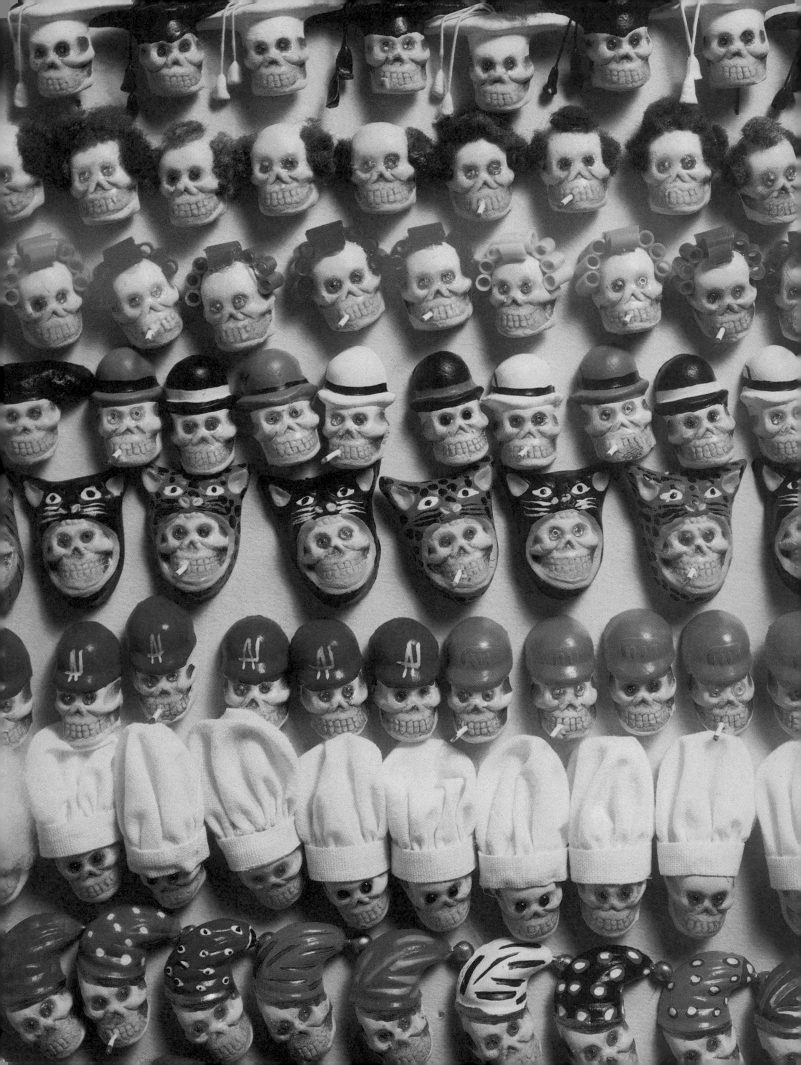

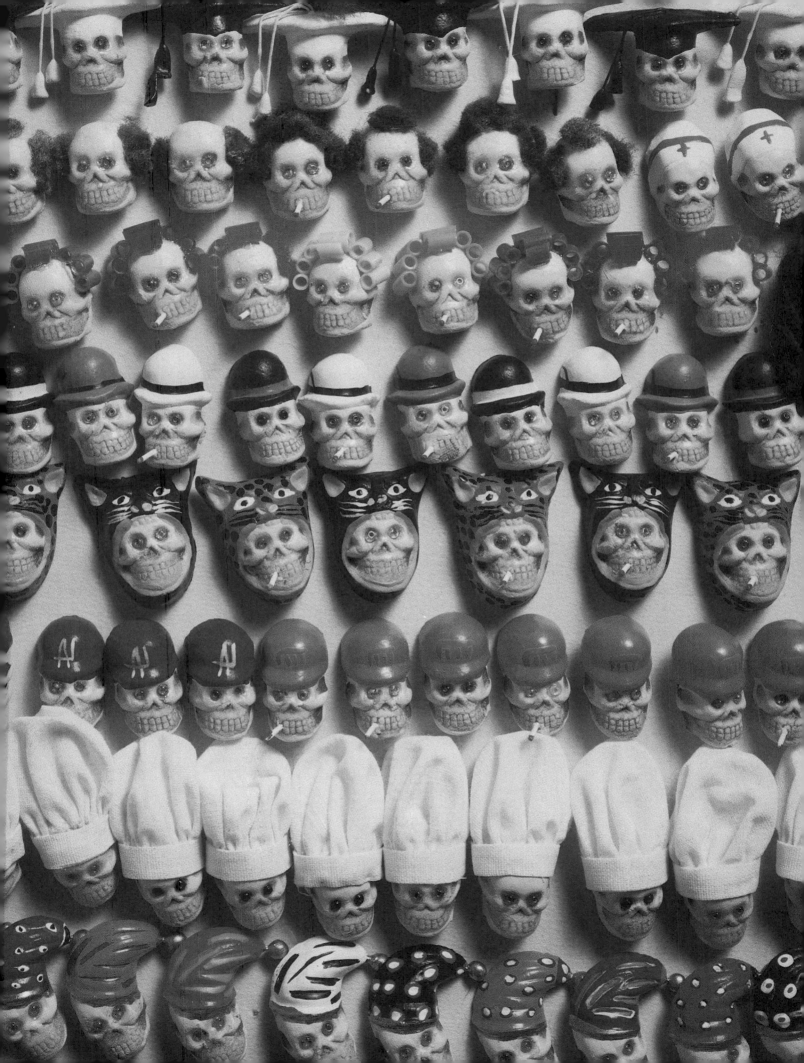